百歲·師表

吳梅嶺

策劃　行政院文化建設委員會
　　　雄獅美術
召集人　陳郁秀
策劃小組　王壽來・禚洪濤・潘耕吉
　　　　　張書豹・魏嘉慧
出版　雄獅圖書股份有限公司
著作權人　行政院文化建設委員會
顧問群　石守謙・林曼麗・黃永川
　　　　鄭善禧・鄭明進・顏娟英

開放與自主
——共造台灣美術奇麗山河

　　四十本【美術家傳記叢書】的出現，初步呈現了台灣美術文化觀的開放與自主。這些美術家雖還不足代表台灣美術全貌，但已看出台灣美術文化的歷史與遠景。如果我們用同樣肯定這四十位美術家成績的用心，持續探索台灣這塊土地，未來或可循序漸進地出版更多對台灣美術有所貢獻的美術家傳記，則共同譜出「台灣美術百岳」的理想，可期可望。因此這套書出版的意義，不只在累積前輩一生的心血，更可激發當代美術文化工作者的信念。

　　本套書於民國八十一年開始策劃編輯。每階段十本，今為第四階段。經過多次顧問討論，決定以開放的心胸、自主的理念，接納各類美術家。因此，由早期水墨、西畫二大類，擴增到了膠彩、書法、雕刻、攝影、民俗彩繪、陶藝，乃至素人繪畫等類別。而美術家的選擇，除了本土美術家李梅樹、廖繼春、陳澄波、陳進、洪通等二十七人；戰後來台美術家，溥心畬、于右任、余承堯等十二人；還包括一位以描繪民俗台灣著名的日籍畫家立石鐵臣。他們以豐美的人文素養，彼此交匯於台灣，散發出中原文化、本土文化，乃至東洋文化的芬芳，嘉惠無數學子。

　　不論是人瑞美術教育家吳梅嶺，或雕出台灣人民情感的黃土水，或勤於寫生台灣的席德進，或以影像留情的張才，或長期素描礦工的洪瑞麟，或四處彩繪台灣寺廟的陳玉峰，或默默以書養氣的曹秋圃，或留下文人四絕的江兆申，或熱心工藝的顏水龍……等無不以其豐沛的才情與不悔的志業，共造台灣美術文化的奇麗山河。

　　期盼透過前輩美術家的足跡，引導台灣走向未來更寬容的文化視野，以及更豐厚的藝術表現。

目錄

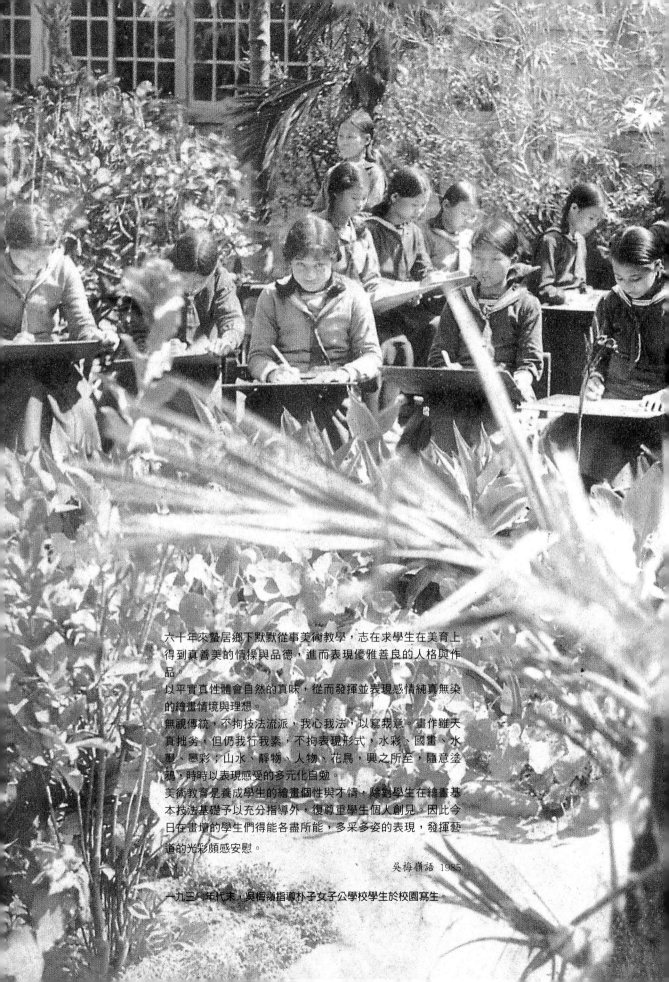

六十年來蟄居鄉下默默從事美術教學，志在求學生在美育上
得到真善美的情操與品德，進而表現優雅善良的人格與作
品。
以平實真性體會自然的真味，從而發揮並表現感情純真無染
的繪畫情境與理想。
無視傳統，不拘技法流派，我心我法，以寫我意。畫作雖天
真拙劣，但仍我行我素，不拘表現形式，水彩、國畫、水
墨、墨彩；山水、靜物、人物、花鳥，興之所至，隨意塗
鴉；時時以表現感受的多元化自勉。
美術教育是養成學生的繪畫個性與才情，除對學生在繪畫基
本技法基礎予以充分指導外，復尊重學生個人創見。因此今
日在畫壇的學生們得能各盡所能，多采多姿的表現，發揮藝
道的光彩頗感安慰。

吳梅嶺語 1985

一九三○年代末，吳梅嶺指導朴子女子公學校學生於校園寫生。

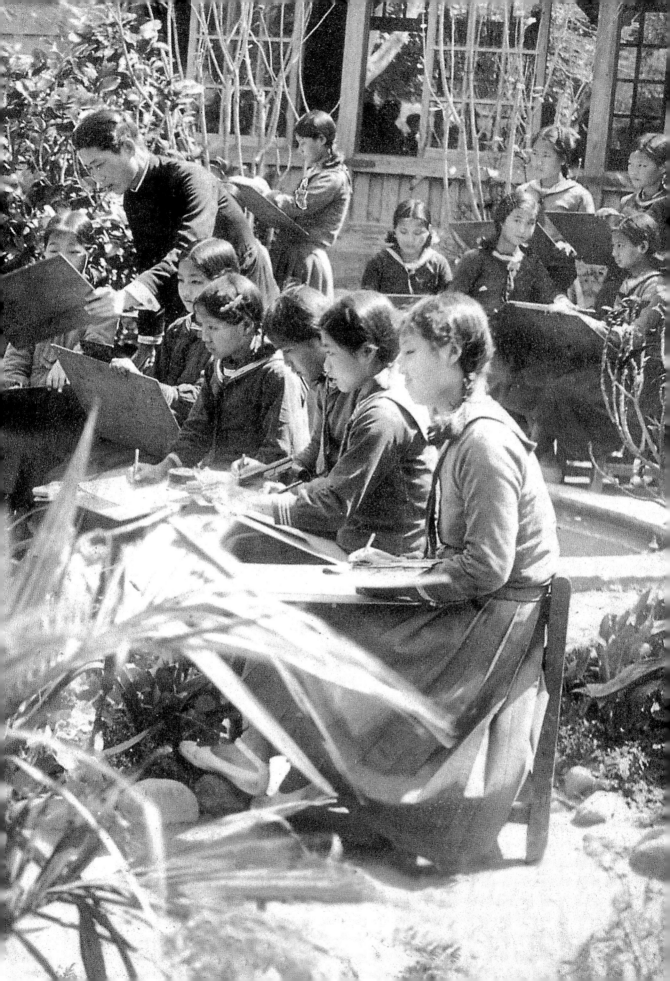

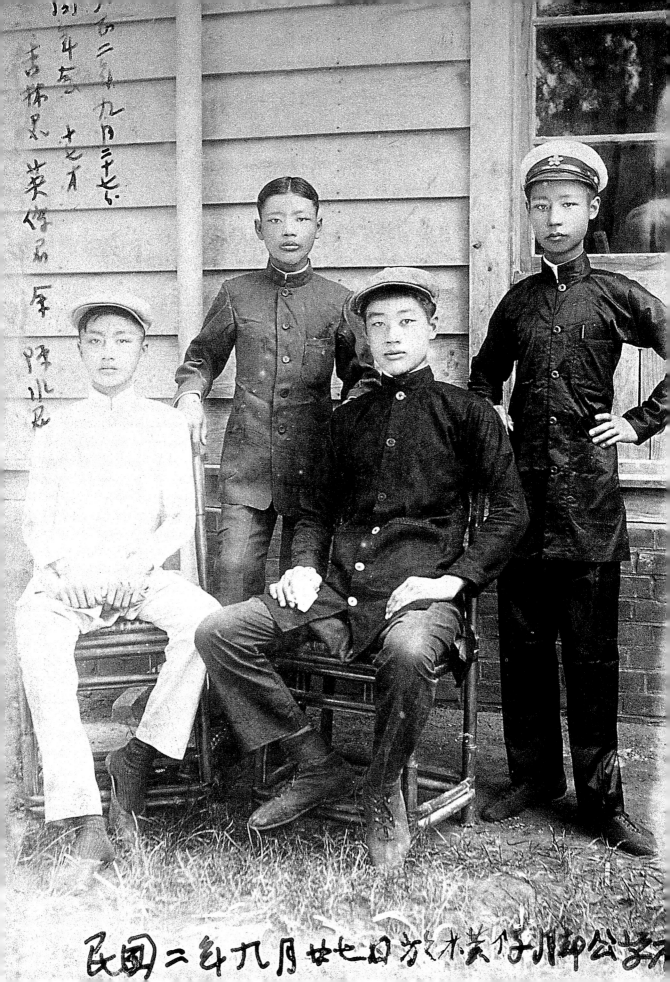

民國二年九月廿七日方木共作ㄧ川脚公□子

I

寫燈畫廟・耳濡目染

一八九七年吳梅嶺出生時，父親已經四十多歲，老來得子只求老天能保祐，另一方面也希望這孩子非常聰敏，因此取名為「天敏」。幼年時代的吳梅嶺開始展現老天所賦予他的天資，不僅聰敏過人，更是活潑懂事；經常是大人在鷹架上工作，他便乖巧地在底下玩耍、或遞顏料、或是拿起油漆幫忙刷塗，當然有時也免不了拿起畫筆塗鴉。年紀稍長，也跟著幫忙家裡寫燈的工作。

1895 中日甲午戰爭，清廷戰敗，割讓台灣給日本。

寫燈、畫廟的家族事業

「大船靠岸囉！大家趕緊來幫忙！」，十九世紀時，牛稠溪(今朴子溪)的水，深又廣，從中原來的船可以直接航行到樸仔腳(即今朴子)卸貨，然後船員們再換乘竹筏，將貨物分頭運往諸羅各地(嘉義各地內陸地區)。由於當時陸路交通不發達，所以貨物往來都以水路為主。各艘竹筏將貨物運抵各自目的地之後，再將當地山產、農產品運返樸仔腳集中上船賣到中原。這種中原和台灣之間的往來貿易，在清朝逐漸有條理的經營下，從事這樣貿易的人就漸漸增多，吳梅嶺的先祖也是其中一位。

吳梅嶺的先祖原先居住在金門烈嶼，在一次船隻的航行中，不巧遇上颱風，便就近躲到台南的港口避風，感覺這個地方不錯，就居住下來，一樣做著貿易的工作。過了幾代，發現樸仔腳更適合，便移居過來。吳梅嶺父親吳燦就開

一九二五年的牛稠溪(今朴子溪)。

起洋行，兼做寫燈、畫廟的工作，不做貿易了。

吳燦生性仁慈，為人慷慨豪爽，對繪畫尤其投入，無師自通，從廟宇的塗漆、門神的繪製、廟壁的描繪都一手包辦，大戶人家的大樑、門院，也都請他來粉飾描繪，隨時都有接不完的工作。吳燦的夫人涂珠負責打理洋行的進出貨物，夫婦倆生下十三個孩子，唯有大兒子吳炎、大女兒食婆和老么天敏(吳梅嶺)活下來，其他的在小時候都夭折了。這在當時衛生條件和醫療資源不足的年代裡，是相當常見的現象，為了讓

諸羅縣圖

小孩能夠平安存活下來，父母通常都會為小孩取一個很不雅的名字，如吳梅嶺的大姊「食婆」，便是乞食婆（乞丐婆）的意思，目的就是希望老天垂憐放她一馬。

吳炎長大了，便隨著父親一起學習、一起工作，他寫畫大紙燈尤其有名，樸仔腳的人稱他「燈炎師仔」。

一八九七年吳梅嶺出生時，父親已經四十多歲，老來得子只求老天能保祐，另一方面也希望這孩子非常聰敏，因此取名爲「天敏」。幼年時代的吳梅嶺開始展現老天所賦予他的天資，不僅聰敏過人，更是活潑懂事；經常是大人在鷹架上工作，他便乖巧地在底下玩耍、或遞顏料、或是拿起油漆幫忙刷塗，當然有時也免不了拿起畫筆塗鴉。年紀稍長，也跟著幫忙家裡寫燈的工作。

對藝術最初的投入與運用

寫燈、畫廟總是跟著封廟活動，和民間節日息息相關。從新年開始，春節、上元、天公生、媽祖生、佛祖生、帝君生、五日節、中元普渡、送神、尾牙和婚喪喜慶，都需要這些裝飾品，尤其是樸仔腳街，以前是船舶停靠的地方，因此虔誠祈求媽祖保佑行船平安、大賺錢，是當地住戶最重要的工作。何況朴子這個地方的繁榮本來就從媽祖廟來的。

樸仔腳街這地名的由來，傳說是明永曆三十六年，牛月莊有位名叫林馬的人，每年都要到鹿港天后宮進香，對媽祖信仰相當虔誠。後來他覺得年紀漸大，便想恭迎媽祖分靈到牛月莊供奉，方便日後能夠就近參拜。求得聖像之後，他路經牛稠溪畔的樸樹下，借宿一夜。附近許多居民，聽到有媽祖金身到來，隔天一早便聚集過來祭拜，並強求

林馬將金身留住下來。林馬也就順從居民的意思將金身留在此地。之後，當地居民蓋了一座小廟供奉媽祖，取名「樸樹宮」。而林馬全家也移居至此廟附近的「安溪厝」。漸漸地，聚居的人愈來愈多，「樸樹宮」附近一帶也就慢慢集結成一個市鎮。而原來「猴樹港街」的地名，則因「樸樹宮」而改名「樸仔腳街」，到了一九二○年才改名為「朴子」。

「拜拜保平安」是百姓的精神支柱，張燈結綵、迎神送鬼、婚喪喜慶，都會需要大紙燈籠來扮演最重要的角色，燈籠中寫畫的主角，不外乎是神明的名字、婚喪事主大字的姓氏，或者「風調雨順、國泰民安」、「百年好合」、「壽比南山」……等對聯或賀聯，以及補上的一些吉祥圖案，如蝙蝠代表「福」；梅蘭竹菊是「四君子」；水仙牡丹是「富貴神仙」……。

吳燦是個畫癡，年輕的時候為了要畫

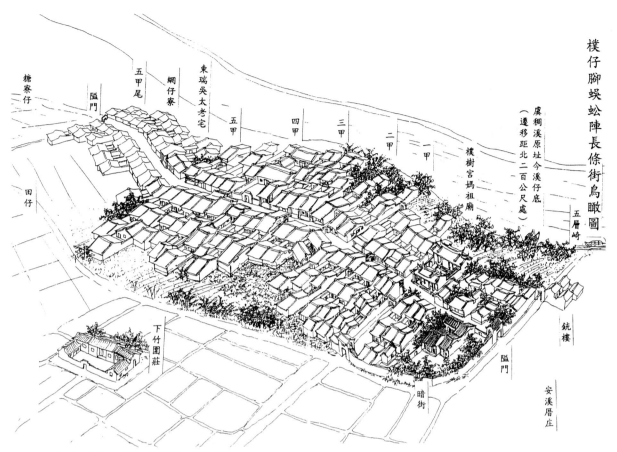

樸仔腳蜈蚣陣長條街鳥瞰圖　（繪圖者／洪大堅）

圖，曾到處尋找資料、整理稿本。如各地廟宇畫師的手稿，他會想盡辦法求來描摹，也曾託人到大陸購買畫本，像是《芥子園畫譜》一類，這些費盡心思蒐集、累積不少的資料，對其工作而言已經夠用了。所以不論在製作三月二十三的媽祖生日慶典或其他慶典所使用的抬神轎或藝閣上的背景圖案，如「桃園三結義」、「關公過五關斬六將」的三國演義、或是「媽祖海上顯靈救漁民」…

…等等主題，其陪襯的裝飾和圖案，都是吳燦從蒐集而來的資料中來加以發揮，而這也是吳梅嶺對藝術最初的接觸、投入和運用。

廟口做大戲(歌仔戲)、布袋戲、江湖走唱、上元節撕謎猜。廟內立燈花、展字畫、插花、盆栽、拉絃唱南北管，媽祖廟的活動是多元而且熱鬧非凡的，連帶朴子其他寺廟，如高明寺、天公壇、帝君廟、開元寺也都配合著一起活動，

帶動起整個朴子地區藝文的高水準發展。吳梅嶺從小在廟裡廟外進進出出，幾乎在每一次活動之前，就看到他在裡裡外外指導設計、綁紮、塗畫；當他九十多歲住台北大兒子家時，每年依舊坐野雞車回朴子紮好燈花才安心。

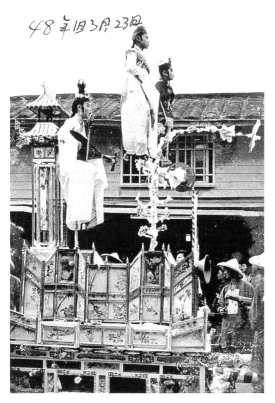

一九五九年三月二十三媽祖生日慶典遊行中的藝閣

藝閣亦稱詩意閣，是以一平台搭上華麗的山水亭樓，讓人來表演詩中意境，與歷史傳說人物。最早的藝閣由挑夫扛在肩上遊行，後改牛車，現改在卡車，拖車上，製作佈置也因隨著時代科技而改變，尤重聲光效果，藝閣由個人或團體出資、互比富麗壯觀。

成績優異的青少年

一九〇四年（民前八年）八月十九日吳燦染病過世了，家裡的重擔落在大哥吳炎的身上。

吳梅嶺在一九〇七年進入樸仔腳公學校就讀，這時他十一歲，已經相當懂事，知道當時能夠就學的孩子不多，所以非常用功讀書。大哥非常疼愛這個小弟，希望他能為家裡揚眉吐氣，因此在洋行生意還不錯的情況下送他上學，但是店裡如果工作很忙，吳梅嶺還是得幫忙寫畫燈籠的工作，或是陪大哥去廟裡畫門神、壁畫、做藝閣。

一九〇〇年起，朴子每年冬天鼠疫猖獗，一九〇六年這一年尤其是大流行，吳梅嶺和三姊都感染了，三姊不幸死於瘟疫中，吳梅嶺染上的是較輕的類型，後來痊癒了，這一年的鼠疫中，大姊吳食婆一家有六人感染，死了三人。整個朴子都籠罩在這恐怖的瘟疫中，愁雲慘淡。

1914 第一次世界大戰爆發。

台灣割讓日本後，教育制度發生很大的變化，日本人引進了標準，蓋了正規的學校，設定了新的生活規律，推行日語教育，來誘服人心。美其名「國語教育」，其實是更進一步地加強其「皇民化」運動。使日本的生活規範、習俗印烙在台灣人的生活形態之中。

一九一三年（民國二年），十七歲的吳梅嶺畢業了，同學男二十二名、女二名。在校六年，成績非常優異，日語也

講得很流利，他一畢業，第一銀行和幾個公家機關都來請他去任職。但由於家中店裡忙碌，讓他一直無法卸下手邊的工作，況且寫燈中的繪畫情事，是他很喜愛的，所以公家機關與銀行三番兩次的來邀約，他也就一直沒有答應。

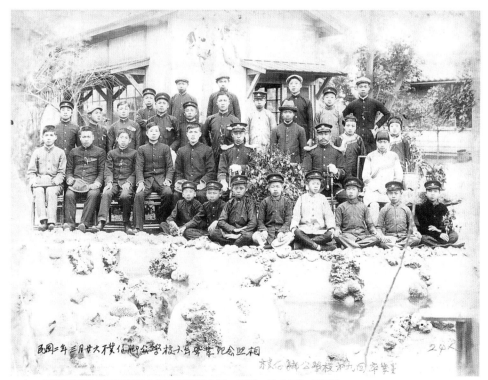

一九一三年三月廿六日樸仔腳公學校畢業紀念照，最後一排右三為吳梅嶺。

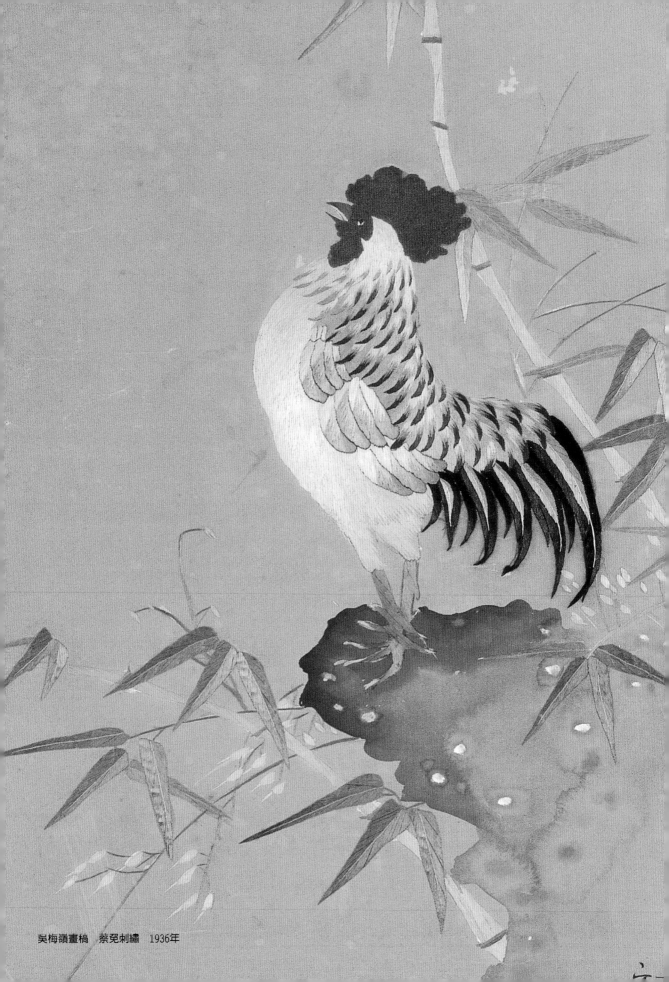

吳梅嶺畫稿　蔡冤刺繡　1936年

II

前往台北・求知求新

台北，一切都是新鮮的，不論是住在艋舺或是大稻埕，離學校都有一段距離，街道兩旁商店林立，所有一切都是吸引人的。通學時，吳梅嶺習慣早起，悠閒地走到學校，欣賞著沿途的景物人物變化，也曾到龍山寺旁，觀察當地店裡做著和他在家鄉相同的工作，專注欣賞台北師傅的手藝，看看師傅們是怎樣的在燈上寫上神明的名字，用什麼樣的圖案來裝扮大燈，又是如何描繪大廳的佛祖像，而金紙店的小弟，是怎樣塗印金紙上的圖案，心中不斷思索著台北與朴子有什麼不同。

教員生涯的開始

　一九一六年（大正五年），台灣總督府初建完成，台灣勸業共進會爲了慶祝，於是在台北公會堂四周舉辦一場非常盛大的日本國博覽會，展覽日本的工商農業產品、手工藝品，吳梅嶺因爲處理洋行的生意來到台北，順便參觀，初次到台北，就被台北的繁華嚇住了。展覽中，所看到的一切事物，讓他感到樣樣新奇。物資的豐富，眞不可思議，富裕繁華的景物，使他體認到台灣發展的源頭都由台北展開，而中南部的所有認知與各項物質的流行，也都是追隨台北的步伐來進行。這時吳梅嶺二十歲，這一趟台北行的衝擊，讓他重新思考人生的方向。

　這個時候，大哥吳炎的孩子也長大，可以承接衣鉢，吳梅嶺在這種情況之下，想著要如何走出更寬廣的空間，也和大哥不斷的討論未來，大哥鼓勵他在不影響生計的前提上，依著自己的夢想，建構自己的未來天地。

　一九一八年（大正七年），吳梅嶺試著參加樸仔腳公學校的教員甄試，結果錄取了，非常興奮的講習了一年，第二年八月成爲正式老師，這時他二十三歲，終於有了屬於自己的工作。

一九一六年（大正五年），在台北舉行的日本國博覽會。
一九一六年，台灣總督府初建完成，台灣勸業共進會為了慶祝，於是在台北公會堂四周舉辦一場非常盛大的日本國博覽會，展覽日本的工商農業產品、手工藝品。展現了台北的繁華。

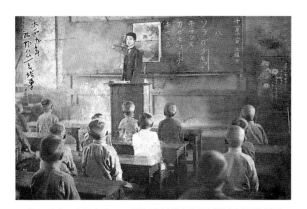
一九二〇年（大正九年），吳梅嶺於樸仔腳公學校上課的情形。

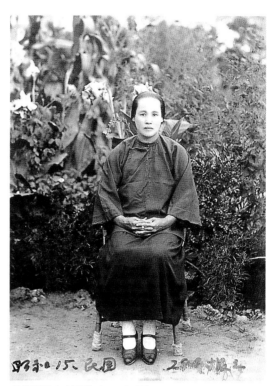
吳梅嶺的夫人丁誥（1940年攝）

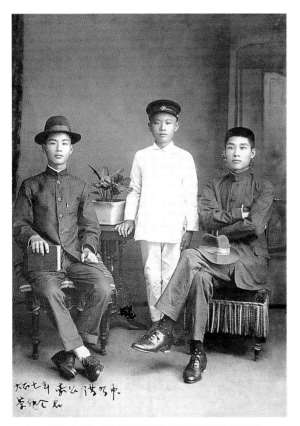
一九一八年（大正七年）吳梅嶺（右）參加樸仔腳公學校講
習會錄取後，與李姓學生、蔡伸全合影留念。

　　當了教員以後，就不斷有人來作媒，
在母親與大哥的屬意下，一九一九年農
曆元月十四日吳梅嶺與後崩山的丁誥小
姐結成連理，丁誥的父親丁港是後崩山
相當有名望的紳士，新婚後倆口子樂融
融，吳梅嶺常常告訴丁誥，關於他頭一
次到台北所感受到的震撼，時時想著要
前往台北吸收更多的養分；丁誥也相當
的認同，岳父丁港更是支持吳梅嶺的想
法；新婚後第二年長子吳錫煌出生，為
吳家帶來了一種新生的喜悅，尤其是七
十多歲的吳母，整天抱著孫子逗笑餵
養，非常快樂。

1920-21 連雅堂撰《台灣通史》上、中、下冊。

台北!一切都是新鮮的

一九二一年(大正十年)年初,吳梅嶺報考台北師範講習班,順利錄取,這是當時快速培訓學校幹部所設定的制度,吳梅嶺有了這個機會進修,一方面也希望藉此機會北上,可以接觸到他所崇拜的日本老師石川欽一郎,並接受石川在繪畫方面的指導。但是,吳梅嶺到了台北,才知道石川欽一郎恰好返日,這一年台北師範沒有美術老師,但吳梅嶺在渴望其風格的求教心理下,常到學校的美術教室,去感受石川的繪畫方法,在如此氛圍的薰陶下,也烙印在他一生的繪畫痕跡,所以往後不論在水彩或水墨的創作裡,線條和顏色的條理,都隱約有石川的影子。

此時吳梅嶺的導師是伊藤先生,擔任美術課程的,還有教黑板畫的安東豐作先生,他們對吳梅嶺都很好,吳梅嶺也盡心學習。當時廖繼春也同在學校,彼此都認識。廖繼春讀的是正科(乙科),學制四年,吳梅嶺讀的是「講習科」,只需研習一年,不過兩人經常玩在一起。光復後,受邀編著中學美術課本的廖繼春,曾經到南部找吳梅嶺,希望他建議學校採用他所編的書籍為教科書。

初到台北,吳梅嶺落腳艋舺,後來才搬到大稻埕鴨寮街,房屋是在當時素有「黑道大哥」之名的吳木所有,他稱吳木的太太為「木嫂」。夫婦倆是開藤器店,經營的理念很好,為人很有度量,吳梅嶺沒事時會幫忙招呼生意,城裡藤器的變化相當吸引他。吃飯時,吳家常找他一起進餐,怕他隻身在外一切不便,房東房客彼此之間互動融洽;房子的對面是林熊徵的房子,林熊徵是林本源家族的大房,當時林熊徵在永樂町一丁目(今迪化街最前面一段)建蓋整排房屋,是日本人對外國招商的地方,所以進進出出的都是名人,連雅堂先生也常常在這裡出現,讓這個鄉下來的青年人,覺得一切都是新鮮事。

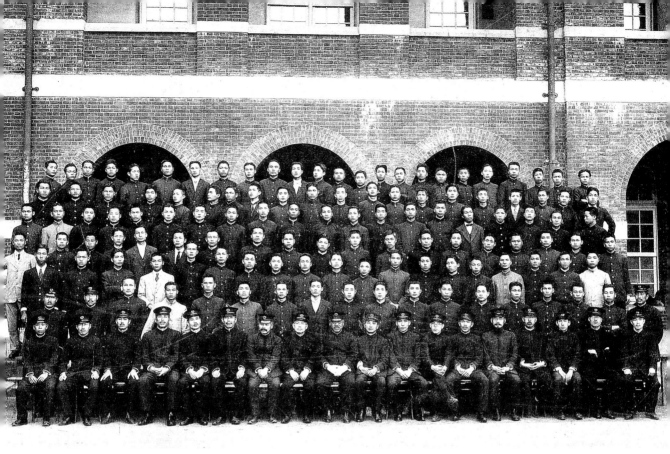

一九二二年，台北師範學校卒業式合照，二排右九為吳梅嶺。

台北，一切都是新鮮的，不論是住在艋舺或是大稻埕，離學校都有一段距離，街道兩旁商店林立，所有一切都是吸引人的。通學時，吳梅嶺習慣早起，悠閒地走到學校，欣賞著沿途的景物人物變化，也曾到龍山寺旁，觀察當地店裡做著和他在家鄉相同的工作，專注欣賞台北師傅的手藝，看看師傅們是怎樣的在燈上寫上神明的名字，用什麼樣的圖案來裝扮大燈，又是如何描繪大廳的佛祖像，而金紙店的小弟，是怎樣塗印金紙上的圖案，心中不斷思索著台北與朴子有什麼不同。廟上的描繪、雕刻、神案上的神像彩裝、神龕上花草的裝飾和擺置，這一切切都是熟悉的事，令他不由自主地去留意。逛過市場，南北貨的堆積叫賣，非常有趣。當時一起到台北師範就讀講習科的，還有鹿草三角仔的黃雲臨、余天賜。假日時，大家就會相約共遊近郊的風景名勝，如板橋林家花園。有時也會到新竹、台中爬山、郊遊，一路遊覽回來，這一年過得非常充實，亦取得了總督府發的公學校準訓導的資格。

一生畫業的根基——
繪製刺繡底稿

　　學業完成回到朴子之後，吳梅嶺先被
派到六腳鄉公學校當訓導。朴子離六腳
鄉有三、四公里的路程，沿路全是石頭
路，因此吳梅嶺必須騎著腳踏車一路顛
簸地去上課。途中須經過朴子溪，由於
去程朝北，冬天北風夾著溪裡的砂石，
正面衝來，令他寒冷得直打哆嗦，眼睛
也無法睜開。回程時雖是順風，但夜色
昏暗，路上無人的淒冷，實在令他不好
受。回家見到妻兒，感覺才又溫暖起

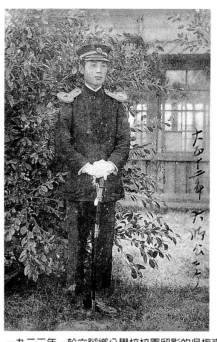

一九二三年，於六腳鄉公學校校園留影的吳梅嶺。

來；這段時間，忙於通勤教學的他，課
程大概都是以語言為主、生活倫理為
要。初為人師，準備教材也是很煩勞的
工作，拿起畫筆的機會便減少了。一九
二二年（大正十一年）吳梅嶺母親逝
世，告別式非常盛大，參加者有二百多
人，家裡的人感覺非常安慰。

　　一九二六年吳梅嶺轉任到朴子女子公
學校當訓導，同時也在一個鐵絲網之隔
的朴子公學校兼課，學校教員中有朴子
陳外科陳天惠之父陳良仁、光復後第一
任朴子鎮長施金龍和其弟弟施金城、台
北第三女高黃笑女士等人。當時公學校
的教育目的除了教授國語（日語），使之

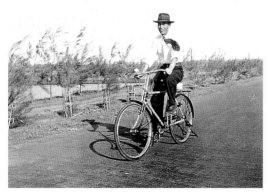

朴子離六腳鄉有三、四公里的路程，沿路全是石頭路，
因此吳梅嶺必須騎著腳踏車一路顛簸地去上課。

施金龍

成為台灣人的普通用語外，還須教授日
常生活所需要的普通技能。當時女子公
學校校長宮崎才治，聘請擅長刺繡的黃
笑教授家政女紅，因此黃笑便請吳梅嶺
替她還有學生繪製刺繡之前的圖稿；畫
圖稿之前，吳梅嶺必須準備許多繁複的
工作，首先需將日本的富士綢緞釘在木
框上，之後糊上購來的白麻糬（比較
黏），然後上礬水，等乾後再畫上白
描，圖稿畫好之後，還必須為學生標上

朴子公學校　朴子女子公學校

原於一八九八年嘉義國語傳習所樸仔腳分教場依法成
校，額「樸仔腳公學校」，一九〇五年十月擇安溪厝對
峙公墓清塚後，興建一棟校舍落成使用，一九二一年四
月二十四日依地方制度改正更校名為朴子公學校。一九
二三年四月一日成立朴子女子公學校於該校西側，同時
將在校女生，皆歸女校收容，該校成為男校，隔年四月
一日設高等科。

朴子女子公學校校景。

黃笑（1892～1970）

朴子內厝人，樸仔腳公學校女子就讀第一人，遠赴台北
台灣總督府國語學校第二附屬學校深造，一九一九年卒
業歸鄉執教鞭於樸仔腳公學校，朴子女子公學校成立後
轉任該校訓導，有「查某先生」尊號，退休後任財團法
人高明寺董事會董事，膺舉高明幼稚園首任園長至病
故。一生皆獻身教育工作。

施金龍（1899-1986）

號雲從山人，半埔人，自幼喜愛書畫，苦無名師，臨帖
摹描書畫自成一家。一九三四年邀約有志書畫同道，創
設東寧書畫會於樸津，造就人才頗多。一九五八年受聘
中日文化交流書法展覽會審查委員，日本書藝院主辦中
日親善展覽會審查委員，日本書道教育協會推薦為中國
代表作家。任朴子鎮長十年，政通人和，有彈琴吟詩論
政之風，對地方建設不遺餘力，奠定朴子市鎮發展之基
礎，一生豪氣干雲樂善好捐。卸任鎮長，即歸隱家園，
蒔花植樹，傲世高風，自比陶淵明。

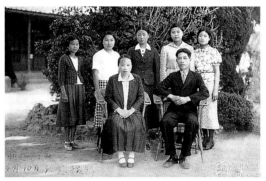

一九三八年，吳梅嶺與黃笑（前排左一）合影。

顏色、講解，繡出來才不致出錯，這種
過程連吳梅嶺的兒子吳錫煌稍大後也都
在旁邊幫忙。當女子學校的學生一屆屆
畢業之後，精於刺繡的婦女也就漸漸遍
佈於朴子各地，但對於畫白描底稿的吳
梅嶺而言，他的工作量也就越來越多。
他每天都畫到深夜，酌收一些工本費來
貼補家用。

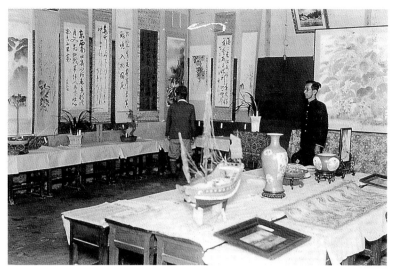

一九三〇年代朴子公學校展覽的情形。

吳梅嶺所繪的刺繡題材和當時繪畫是差不多的，但多以花草鳥禽為主。日本畫重視寫生，所以畫上去的也都是日常所能見到的鳥禽，像公雞、斑鳩、鵪鶉……等。另外，再配上一般庭園或田野中的小花小草，如小菊花、蘭草、茅草……等。當然有時也會繪製一些有涵義的題材，如「花開富貴」、「平安富貴」等比較傳統的內容。走獸方面則有獅子、老虎、牛、羊，這樣的題材有時也會應用在公共場所的廳堂上。這段時間，吳梅嶺無形中所做的工夫，正是他一生繪畫的根基，這是他意想不到的。

刺繡在朴子的婦女界形成一股風氣以後，朴子市東路儼然成為一條繡莊街，

這些阿媽、阿祖的手藝，隨著嫁妝陪嫁之後，至今依舊有許許多多懸掛在他們的客廳上，讓將近一個世紀後的子孫，欣賞著當時一針針穿梭在綢緞上，那種精緻的美，和泛黃畫面上思古的幽情。

朴子每年都有一次的敬老會，會中邀請朴子上年紀的人參加，舉辦遊藝會，學生必須上台表演唱歌跳舞，現場中義賣學生各種女紅的作品，舞台上的設計，都是由吳梅嶺一手包辦，大布幕的題材，畫著花卉蟲鳥、林相，這與當時流行的繪畫形式是一樣，也幾乎將平常在刺繡稿上的題材，綜合的表現、融化在這裡面了。

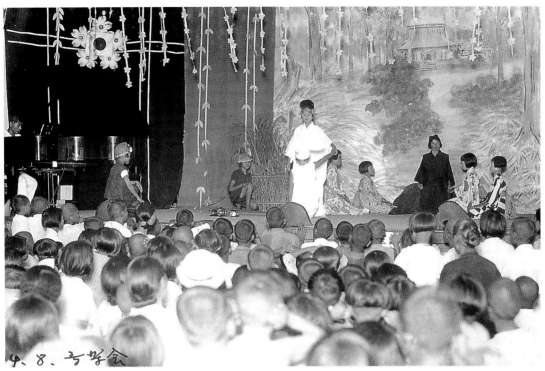

4、8、吾學會

一九二○年代末，朴子女子公學校之遊藝會，背景為吳梅嶺所畫的布幕。

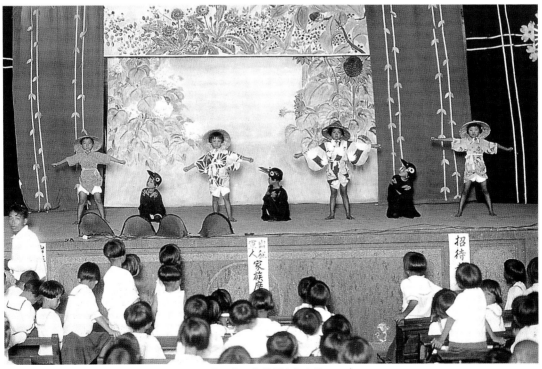

一九二○年代末，朴子女子公學校之遊藝會，背景為吳梅嶺所畫的布幕。

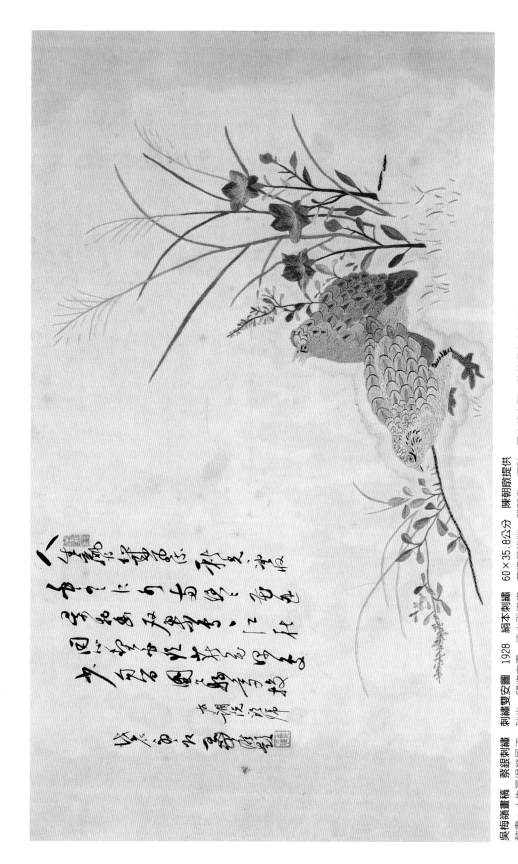

吳梅嶺畫稿　蔡銀刺繡　刺繡雙安圖 1928　絹本刺繡　60×35.8公分　陳朝獻提供

款書：人生贏得幾風流　江水兩悠悠　秋光一望收白雲　荻花深處少勾留

團團好高枝　石調阮郎歸　成辰初夏　王無涯題

此作品是吳梅嶺在朴子女子公學校時所繪製的搞本，由黃笑指導蔡銀繡製。吳梅嶺從制式的花鳥草木中，隨時設計佈局，所見的題材雖通
俗，但非常清雅。半世紀的時光也讓繡線顏料成為古淡，但更耐人尋味，這類作品在當時幾乎每個家庭都有，到現在仍保存完好。

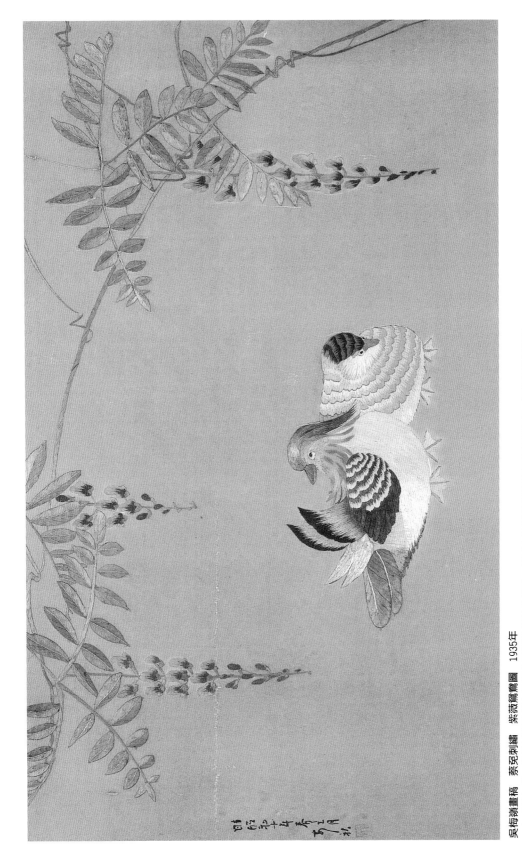

吳梅嶺畫稿　蔡免刺繡　紫薇鴛鴦圖　1935年

一九三○年代，朴子地區的婦女流行自己刺繡作品當嫁妝，題材上也都從花鳥這方向來下功夫。這件作品保存得非常良好，所有的顏色至今依然豔麗，可看出當時的用色和構圖的方法。

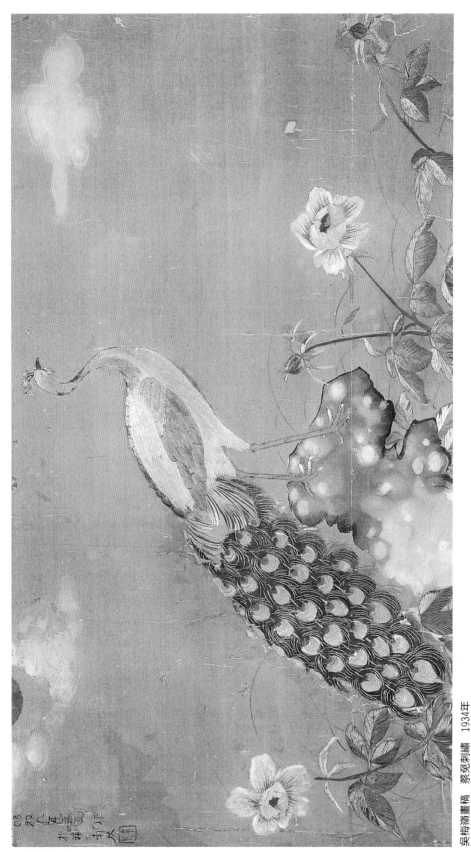

吳梅嶺畫稿 蔡冕刺繡 1934年

當時會請吳梅嶺畫草底畫稿來刺繡的，絕大多數都是公學校的女學生。繡好了的作品，女學生們很自然地都會拿給老師看看。這件作品，就是吳梅嶺看了之後覺得還有不足之處，當場提筆沾上顏料，直接補上合適色彩的石頭和雲彩，使這孔雀更為挺立，整個空間也空曠起來。

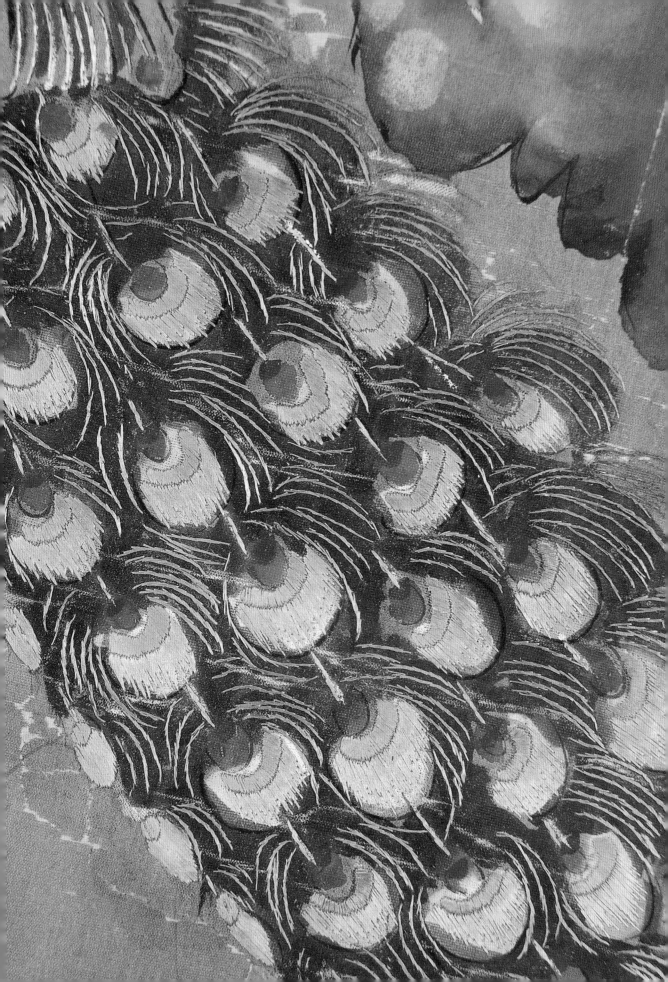

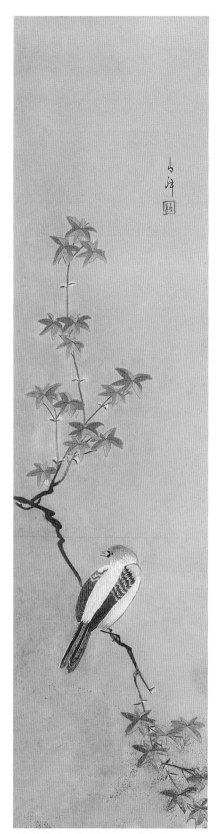

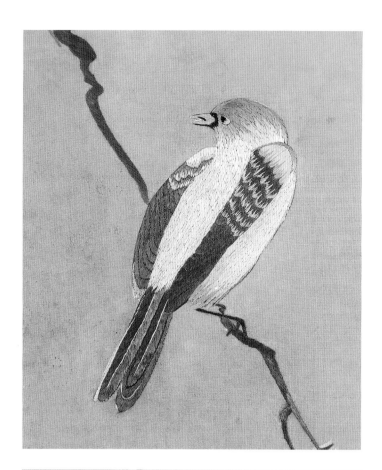

吳梅嶺畫稿　蔡免刺繡　紅葉秋雀

吳梅嶺畫稿　蔡免刺繡　紅葉秋雀局部

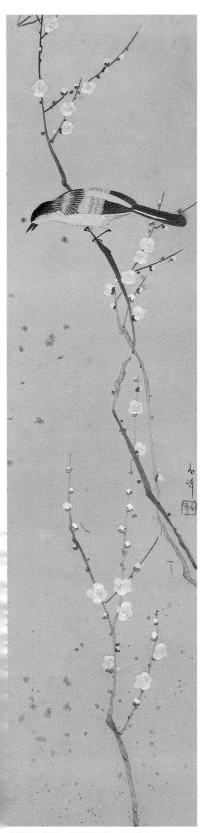

吳梅嶺畫稿　蔡冤刺繡　梅雀圖　　　　吳梅嶺畫稿　蔡冤刺繡　梅雀圖局部

III

庭園秋色‧最受感動

吳梅嶺實在是太喜歡校園中那秋天由春綠轉黃綠朱紅、一片天清氣爽、又帶著微微清涼的傷愁感。園中的花草藤蔓都是他親自播種、澆水、施肥，每日陪伴成長而來的。一九三三年，他又以學校庭園景色寫生，取名為「秋」。畫中清肅幽靜之感，一直是他內心最深的感動。這時期的落款除「天敏」外，尚有多幅畫作或刺繡落款「南秋」。「秋」，不僅再次入選台展，也讓他獲聘朴子公學校國畫（東洋畫）專科正教員一職，從此正式成為美術老師。

初來的榮譽——
入選第四屆台展

一九二七年（昭和二年）三十一歲的
吳梅嶺與大哥吳炎分家後，就離開媽祖
廟後的溪仔底厝，向朴子公學校旁李萬
鏡租房子，翌年二男宣雄在這裡出生。
兩年後，一九二九年（昭和四年）四
月，岳父丁港拿出一筆錢和吳梅嶺合購
媽祖宮口葉俊的房屋，一九三〇年彰英
於此出生，這時生活才比較安定下來。

在朴子裡，吳梅嶺有一位至交好友周
雪峰，父母福建人，以捕魚為生，渡海
到北港定居，後搬遷到朴子。小學三年
級父母過世後，周雪峰輟學為人放牛，

一九三四年，周雪峰與其作品合影。

一天放牛玩泥偶時，被開元路某個刻神
像的師傅瞧見，便帶回去學刻神像。學
藝完成後在中正路配天宮前，開設西園
軒，雕刻與兼畫各種神像、廟壁上的歷
史人物；他也擅寫各體書法，朴子的天
公壇、配天宮的馬將軍，即是他的代表
作。周雪峰與吳梅嶺同齡，從年輕的時
候，到對繪畫的喜歡，不時地在一起切
磋。當時也曾有日本遊浪的畫人，在周
雪峰家裡當食客，一方面也是他諮詢日
本畫的對象。

一九三〇年(昭和五年)，吳梅嶺、周
雪峰相偕一起參加春萌畫會，春萌畫會
是嘉義一群年青畫家發起的一個畫會，
畫會的成員有林東令、張李德和、朱芾
亭、林玉山、黃子文、盧雲生、李秋
禾、江輕舟、吳利雄、莊鴻連、楊萬
枝、張子敏、張麗子和高銘村等人。春
萌畫會是日治時代，嘉義和台南地區繪
畫的原動力。吳梅嶺參加春萌畫會後，
認識了會中成員，從大家繪畫經驗的互

春萌畫展的請柬。（林玉山寄）

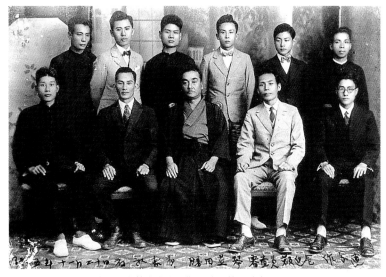

一九三〇年(昭和五年)，春萌畫會會員歡迎勝田蕉琴訪嘉義一行。
前排左起：吳梅嶺、常久常春、勝田蕉琴、潘春源、野村誠月
後排左起：周雪峰、林玉山、徐青蓮、林東令、蒲添生、朱芾亭

通中，將其觸點延伸出更寬廣的空間。

　　嘉義市的山陽堂書店賣著流行的雜
誌、書籍，有台灣本地出刊的，也有日
本進口的，所以畫會的成員，常在這裡
找尋東洋畫或是油畫的資料，這些資料
有《國際寫實情報》、《日本美術》、
《塔影》、《國畫》、《南畫鑑賞》等雜
誌，另外還有平凡社出版的《世界美術
大系》、《書法全集》，以及《國際寫眞
報》雜誌當期出版的《美術之秋》、
《帝展號》、《南畫展》、《名作展》的
臨時增刊等。

一九二〇年代末至三〇年代的美術雜誌
嘉義市的山陽堂書店賣著台灣本地出刊，也有日本進
口的流行雜誌、書籍，所以吳梅嶺常在這裡找尋東洋
畫或是油畫的資料，這些資料有《美術之秋》、《帝展
號》、《二科畫集》、《遺作展號》……等。

1931 滿州事變。

吳梅嶺經常在書店裡瀏覽,經由這些資訊和刊印繪畫的激盪下,再和周雪峰交換繪畫心得。這時他也經常流連於嘉義,迷戀山區的景色,開始以朴子爲中心,四處寫生,這一兩年畫了許多嘉義阿里山、台南關仔嶺附近,及嘉義山仔后蘭潭的景色;一九三〇年吳梅嶺在幾幅風景膠彩畫中挑選出「新岩路」,參加第四屆台展,獲得入選。這個初來的榮譽,使他有了往後創作的信心。

每逢假日,吳梅嶺經常帶著七歲的長子吳錫煌到嘉義四處看看,一路拜訪嘉義繪畫的朋友——林玉山、陳澄波、林東令……等人;十月二十日審查結果發表「新岩路」入選台展當天,審查員勝田蕉琴、親友、學校、同仁都來祝賀、

吳梅嶺　新岩路　1930　第四屆台展入選

宴席。此次入選，令吳梅嶺決定到台北
參觀台展。

這一年開始，他帶著錫煌每年前往台
北，住在台北師範學校講習科的結拜好
友葉振芳處。葉振芳信教非常虔誠，後
來在台北萬華的天主堂當傳教士。參觀
台展時，有時他會帶著錫煌一起去，有
時則是自己一個人去，慢慢地欣賞與研
究作筆記，吳錫煌則在天主堂和其他小
朋友玩。看完台展後，吳梅嶺便會獨自
前往新公園寫生，一待就是一天，或是
拜訪當年在台北的故舊，暢敘幽懷。

十二月十三日春萌會在嘉義公會堂開
同人畫展、林玉山是此會的靈魂人物，
由他連絡和打點一切的雜務。這個每年
所舉辦的展覽會，不僅讓大家有發表和
互相切磋的機會，同時也凝聚當地畫家
的向心力及朝共同目標邁進。

一九二七年的台北艋舺天主堂。

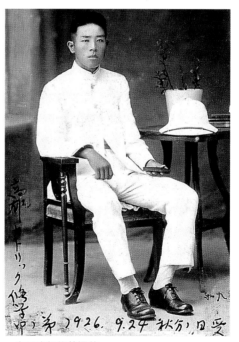

一九二六年的葉振芳

嘉南平原

日據時代吳梅嶺的膠彩畫,至今發現僅存四件,幾十年來從未展開地捲在吳梅嶺之女博吟的住處。四件作品中有風景畫三件,人物畫一件,風景畫與第四屆台展入選的「新岩路」(描繪關仔嶺的風景)畫風相似,但畫法似乎更成熟一些。

三張風景畫有兩張構圖近似,色調和筆觸略有不同,是以嘉南平原平遠的田野為主題,遠山密林以及鄉間小徑,是描繪嘉南平原標準的構圖,這兩幅應是畫家欲從創作中要求印證的成品,一件尚未補足,但另兩幅通幅清綠,應是晚春初夏的時節,稻秧的新綠到樹叢的濃綠,層層疊疊不同的綠,堆砌成深淺濃淡遠近,和充滿生機的氣氛與精神,加上各種不同的筆觸,由大樹的葉子、樹蔭下的小草,遠樹遠山,變化萬千,靜靜觀之,些微處都令人感動。這兩幅畫可能都是為了準備參加第五屆台展的作品,因事忙而未完成,就停滯下來。

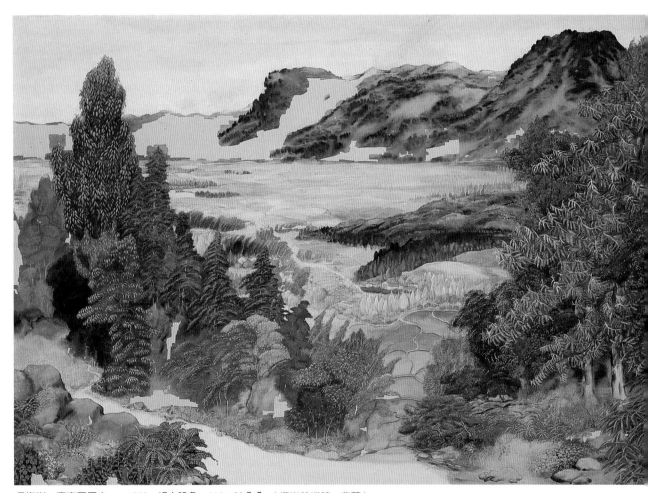

吳梅嶺　嘉南平原之一　1930　絹本設色　114×83公分　(梅嶺美術館　典藏)

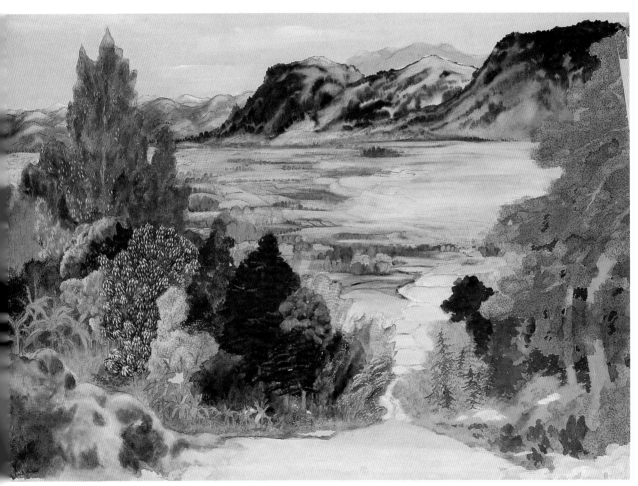

吳梅嶺　嘉南平原之二　1930　絹本設色　114×83公分　（梅嶺美術館　典藏）

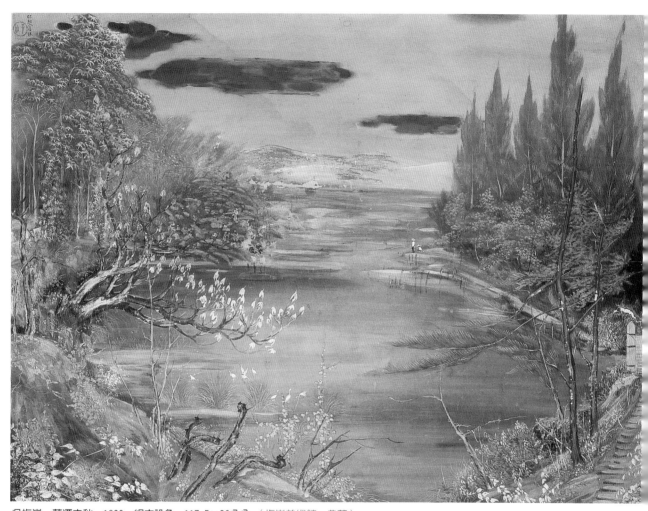

吳梅嶺　蘭潭之秋　1930　絹本設色　117.5×86公分　（梅嶺美術館　典藏）

描寫的是嘉義山仔后蘭潭景色，畫中表現出潭水的遼闊，夕陽西下昏黃的色調在昏綠中
帶出一片秋氣，空氣中有些許涼意，潭邊一群鷺鷥歸來，停在枯樹枝上休憩，有些往潭
中覓食，岸邊木麻黃夾著闊葉的雜樹，藤蘿纏繞其中，一片寂靜幽深自在。

創作形貌的轉變──
由高山原野轉為庭園景色

一九三一年，吳梅嶺因榮獲學校優良教員的肯定，獲得了到日本遊學的獎勵，這趟日本之行是日本王樣繪具株式會社資助的，遍遊東京、日光、廣島、大阪、九州一帶。這次的遊歷使他對日本在建築、文化、教育的先進有了非常大的刺激，也對日本的憧憬，有了實際的印證。

這一年，他一直忙碌著，所以沒有參加第五屆台展的出品。也由於時間上的不允許，使他開始調整寫生方向，由必須走很遠的路，畫高山原野的景色，轉到學校或屋旁的庭園景色，這些題材自然而然地融入到他平常為學生繪製的繡畫和劇場佈幕的構圖，逐漸轉變了創作的形貌。

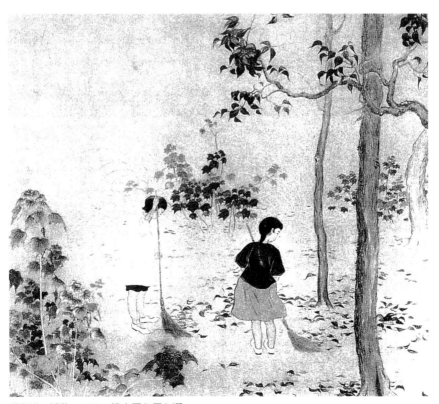

吳梅嶺　靜秋　1932　第六屆台展入選

1932 上海事變。僞滿州國成立。

一九三二年，他以「靜秋」（見前頁）參加第六屆台展入選。以寫生學校旁的菜園景象——圖中大樹，在蕭瑟秋風的凌虐下，滿地落葉，姊妹二人拿著竹掃把，奮力掃著。而靜肅的空氣，傳來掃把末梢竹枝觸碰落葉的沙沙聲，連帶出無限秋意。這一年的審查員是結城素明。喜訊來時是在鳥番君母親的壽宴中，當夜永野郵便局長來報喜。宴中一片祝賀聲。

吳梅嶺實在是太喜歡校園中那秋天由春綠轉黃綠朱紅、一片天清氣爽、又帶著微微清涼的傷愁感。園中的花草藤蔓都是他親自播種、澆水、施肥，每日陪伴成長而來的。一九三三年，他又以學校庭園景色寫生，取名爲「秋」。畫中

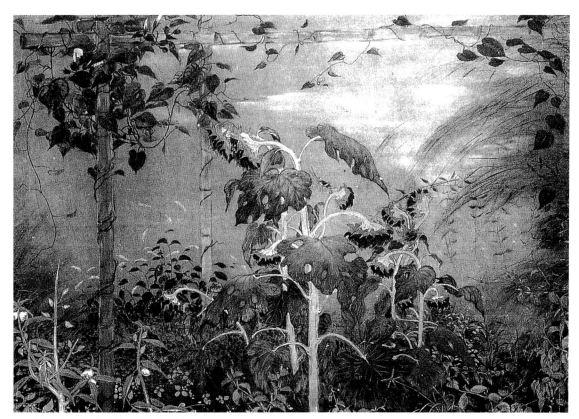

吳梅嶺　秋　1933　第七屆台展入選

清肅幽靜之感，一直是他內心最深的感動。這時期的落款除「天敏」外，尚有多幅畫作或刺繡落款「南秋」。「秋」，不僅再次入選台展，也讓他獲聘朴子公學校國畫（東洋畫）專科正教員一職，從此正式成為美術老師。

這一年嘉義美術展，學校由吳梅嶺指導出品，獲得特選三人。三月二十日春萌會同人展，吳梅嶺再次展出。三月十八日卒業式、修業式舉行藝展，師生無不盡力。三月二十六日，又出品教育總會教員創作作品展。這段時間活動極多，創作力非常驚人。

「朝趣」、「婦女圖」對於吳梅嶺的影響

周雪峰第五屆台展的作品「朝趣」，描寫兩位女士在庭園中剪花、插花，庭園中的花團錦簇，可能是影響到吳梅嶺的「靜秋」（第六屆）、「秋」（第七屆）的構圖思考方向，而周雪峰第七屆「婦女圖」中的人物，也可能是刺激吳梅嶺創作「庭園一隅」的靈感來源。

周雪峰　婦女圖　1933　第七屆台展入選

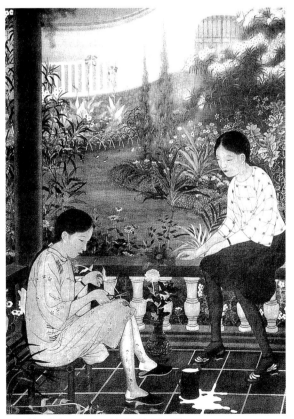

周雪峰　朝趣　1931　第五屆台展入選

與公辦展覽漸行漸遠

一九三四年，朴子信用組合（朴子市農會）請吳梅嶺繪製一幅母女圖，吳梅嶺在構思後，一日找到一位女學生蔡免，請她隔天著長衫旗袍前來，翌日蔡免依約而來，吳梅嶺又找了一位小男孩蔡陽輝，與她搭檔成為模特兒。在一旁速寫的吳梅嶺，將速寫的草圖整理成正式畫稿之後，再將它繪製成圖，掛在朴子農會（信用組合）裡。之後吳梅嶺又將整個構圖重新調整，再畫一張，取名「庭園一隅」，央請裱褙店代為送去參加第八屆台展。不料，運送的店居然沒有送去，「庭園一隅」也就失去參展入選的機會，裱褙店老闆為了此件烏龍事件，曾到吳家賠罪好幾次。

蔡免十七歲時留影。

蔡免十七歲時擔任「庭園一隅」之模特兒，此照片為當年留影。

庭園一隅

這幅畫原本是為第八屆台展所作的，但很可惜的是，因運送店的失誤而未送達評審處，所以未能得獎。從第六屆台展的「靜秋」、第七屆的「秋」，可以看出吳梅嶺已從出品田野的寫生，轉畫庭園景色，畫家天天浸淫在花草樹木之中，對各種花卉長成，草木間的互動，有如自己一般，畫中植物的生態，就像在庭園的生態一般，所以從「靜秋」到「庭園一隅」畫中的植物，如鳳凰樹下扶桑、茉莉、玉蒲花……生長其中，非常地生動自然。

「庭園一隅」畫中母女悠遊在花叢之中，停在鳳凰樹枝的麻雀輕叫相呼，家庭美好溫馨的情境充滿其中，母親手拈茉莉花，就有如釋迦如來拈花微笑，一種神秘幽雅的情境，充塞其中，造形好像是從觀音菩薩的神態得到靈感，身材隱約的「S」形，雍容華貴，與女兒活潑的動作相呼應，一切恰到好處。畫中的模特兒母親是蔡免，小孩是蔡陽輝。

吳梅嶺　庭園一隅　1934　絹本設色　240×115公分　（梅嶺美術館　典藏）

1933　日本退出國際聯盟。

　　一九三五年林玉山赴日本京都東丘社畫塾學畫；自一九三一年日本遊學之後，吳梅嶺就一直有到日本習畫的夢想和計劃，但東石郡役所的桑原政夫郡守有位日本畫家朋友，是朴子公學校幼稚園老師的先生，桑原勸吳梅嶺把握這個機會，跟這位日本先生學習油畫，所以吳梅嶺就打消赴日學習東洋畫的想法，

同時也停止參加台展的比賽，改畫油畫。雖有這樣決心的轉變，但現實上，學校的課業是非常繁忙的，而女兒博吟又在一九三二年出生，家中有著三男一女的小孩，還好丁詻女士盡全力料理家庭和小孩的課業，才使得吳梅嶺能挪出一些時間作畫。這種非專業、非系統性的人情學習，眞正學習和研究的時間有限，不久這位日本人也回東京去了。

　　另外，春萌畫會的動力也因林玉山的去國而萎縮，雖然林玉山從京都常常寫信來問候砥礪，但白天的訓導教學、帶學生四處寫生的課業，以及挑燈夜戰爲學生趕畫刺繡的白描稿，讓他已漸漸無心參加春萌畫會的展覽。一九三四年，又因周雪峰送審台展作品，在創作思潮與台展審查委員意見相左，所以在創作送展這個方向，吳梅嶺頓失相互鼓勵催促的伙伴。此後兩人再也沒有將作品送到台展比賽，對於公辦的主流系統也就漸行漸遠了。

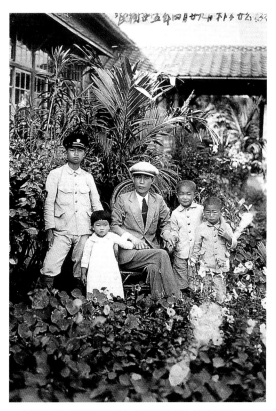

一九三六年，吳梅嶺與兒女合攝於朴子女子公學校。

一九三○年代中期，林玉山在京都寄給吳梅嶺的問候卡片。

一九八一年，林玉山寄給吳梅嶺的問候明信片。

台灣的文風，在清末唐景崧等人的倡導下，已有相當程度的活絡。台灣割讓日本後，紳商學子經過短時間的抉擇折騰後，大部份決定順應時勢入籍日本，這群原來欲參加科舉的文士，日後都成為日治初期總督府中央和地方的政治、經濟、文化、教育等各領域的最重要人物。這與日本領台初期來台的日本官員有關，因為這批官員是明治維新倡行脫亞入歐政策後，德川幕府無法展其長才的漢學專家。這些儒士深諳漢詩書畫，所以在日本與中國之間的溝通，能夠有所發揮。來到台灣之前，他們也都被派

到中國朝聖、學習或進行各種任務。到台灣之後，日台漢學官紳經常舉行雅集唱和以及共享南畫傳統。所以領台初期文人畫的發展更勝前清。一直到了明治時期，維新的腳步逐漸進入台灣，因而有了台展的舉辦，中國的文人畫自此落入非主流而萎縮了。

吳梅嶺在四十歲以前，恰好經歷過這個轉變的時空，他因居住在朴子這小地方，所以在思潮上、社會環境上，衝擊就沒有在大都市創作這般的直接，但是整個創作理念還是跟大環境的演變來走。

1940 日、德、義三國同盟成立。

1941 太平洋戰爭爆發。

戰爭時期的生活變革

中日戰爭開始，朴子一切依舊如常，吳梅嶺還是每天上課、輔導學生，晚上趕畫繡稿。而孩子們也一天天長大了，大兒子考上嘉義中學，令他非常高興。雖然生活的擔子越來越沉重，但卻也覺得愈充實。

一九四○年（昭和十六年），戰爭的緊張氣氛逐漸籠罩整個環境，日本政府公佈，只要教員提早退休，將會有優渥的獎勵。吳梅嶺可以依願免本官（疾病不堪職），退職賞金三百四十五元。擔任東石郡統制藥品組合會長的三甲街「康藥局」康金火和嘉義市三和藥局王燈輝兩人，就遊說吳梅嶺，提議他退休後，大家一起合辦「興農會」，由他們三人出資，在水上鄉番仔寮一番地設立農場。康、王二人因藥局事務繁忙，所以請吳梅嶺一人開墾荒地。

吳梅嶺心想也不錯，便退休下來。將

康金火（1899-1978）
三甲街人　台北師範學校卒業，拜命台灣公學校訓導，執教鞭於義竹、朴子公學校八年，赴日卒業金川高等學校，取得藥劑師資格，於三甲街經營「康藥局」有四十餘年，懸壺濟世，日治末期，受薦舉東石郡統制藥品組合會長，光復後膺選台灣省藥劑師公會首屆理事長。

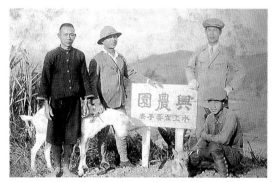

一九四○年（昭和十五年）康金火（右）、王燈輝（左）、吳梅嶺（中）三人合辦「興農會」，於水上鄉番仔寮一番地設立農場。

一家的家當和畫具，用馬車全都運往農場，家人就安置在嘉義市公會堂旁的房子，以便大兒子錫煌在嘉義高中就讀，而這條街都是日本人的商店，只有對面接骨院的李振彬是台灣人。後來二男宣雄也上了嘉義商工。

吳梅嶺獨自在這荒地開墾，農場中水田有三甲餘，種水稻、雜穀，以及甘蔗、甘薯、薑，另養豬十七隻、雞三百多隻，還有羊、鵝、鴨、水牛，魚池中

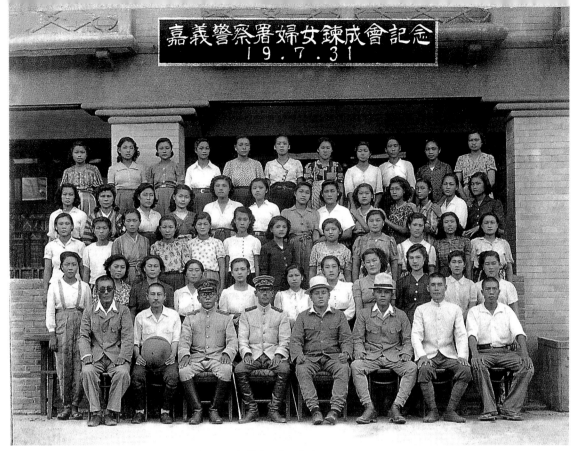

一九四二年間，嘉義警察署婦女鍊成會紀念留影，前排右二為吳梅嶺。

養著草魚、鱅魚、鯽魚。雖然吳梅嶺暫時脫離三更半夜趕畫繡稿的日子，但對於一直擔任教席和繪畫的吳梅嶺而言，這種開荒闢地、種菜養雞的粗活，哪是他擅長的？！不過，在偷閒時他也畫了一些畫。工作雖多，卻也難不了他，只是有點不適應。

在務農的工作逐漸進入軌道後，嘉義痢疾大流行，吳梅嶺染病嚴重到無法工作。他心想這工作並非自己所長，畢竟作畫是他的夢想，在與康、王二人商量之後，賣掉自己一份股權離開了這個開

疆闢地的工作。

一九四二年間，吳梅嶺回到嘉義和家人團聚，嘉義警察署知道此事，便來函邀他去黎明會（鍊成所）教授社會教育，黎明會是當時嘉義警察署所主辦，義震閣酒家出資，為當時特殊行業的婦女所成立的學堂。因為吳梅嶺在教育工作單位時，無論語文、訓導、生活規範到美術工藝各項工作、經驗都極為豐富，所

以就急著聘請他來協助。嘉義城隍廟濟美會主辦的夜學，也請他去教國語（日語），每天從早上忙到晚上才回家。由於實在是太累了，第二年辭掉了濟美會的教職。

❀這段時間大兒子錫煌嘉中五年畢業，到朴子街役場工作，後來又轉到台灣總督府米穀局嘉義事務所工作，不久就被徵召到海南島做通譯三年，到終戰後一年才回台。老二宣雄被調到高雄做日本兵，老三彰英被調到日本製造飛機，這段時間只有女兒吳博吟陪在夫妻倆身邊；而當時居住在嘉義市的房子並沒有空地，吳梅嶺想做個防空洞，以保護家人的生命安全，只好利用屋旁一公尺寬的水溝，在上頭放木板，蓋上泥土，並種植小草做掩護，成為一個簡易的防空洞。只要水雷（警報）一響，丁誥就趕緊把棉被丟下去，兩邊用木板擋住，躲在裡面。戰事緊張，生活也緊張，一切都非常勞累。一九四四年四月，吳梅嶺胃出血嚴重，休息至六月，雖抱病上課，但仍舊不行就辭職了。

❀一九四五年四月三日，美軍接獲情報，載有火藥的日軍火車會停在嘉義站，多架飛機從菲律賓起飛轟炸嘉義車站，大火從車站一路延燒到西門市場，其間的化學工廠、商鋪、民宅數百戶皆被燒毀，而吳梅嶺借住的宿舍也在其中，畫具、作品、家當都化為灰燼。接連下來幾天連續的轟炸，死傷難以估算，一片殘破蕭條。這時岳父前來探望吳梅嶺一家人，見到如此慘況，趕緊將他們載往六腳前崩山的家裡避難。這時整個環境在戰爭的壓力下，所有人的心情都非常沈重，就連結婚的酒席中，也都靜悄悄的說笑不起來。吳梅嶺全家住在前崩山岳父家裡，直到一九四五年才搬回朴子，住在鈴蘭食堂宿舍。這時吳梅嶺所有的工作都結束，暫時無事一身輕。

戰後的教學生活與燈花設計

一九四五年國民政府接收台灣後，學校教育重新調整、敦聘老師，翌年吳梅嶺也被邀請回到朴子的東石初級中學，隨著又受聘東石初級女子職業學校的教員。後來這兩所學校合併在一起，這段時間，學校方面極度缺乏教員，所以現有教師的課程表幾乎完全排滿，什麼都教，不論國文、地理、歷史、公民……

一九六〇年代初，擔任東石中學女子部主任的吳梅嶺。

等，而美術當然是吳梅嶺的重頭戲，這種情況要到一九四九年他參加中等學校美術教師合格檢定後，才慢慢專門教授美術課程，一方面又兼任東石中學女生部主任的職位。

從一九三五年到這段時期，吳梅嶺幾乎都是為了教學工作、趕畫繡稿、和躲避空襲而奔波著，對於繪畫情事自然是有心無力。當時日常物資都很難得到，更何況是非民生的繪材用品，在幾乎沒有任何來源的情況下，他只求帶著學生寫生，動動畫筆不中斷即可，此時的他，談不上有什麼樣的創作心境和醞釀創作的環境了。

禮佛、拜媽祖是絕大多數朴子人生活的傳統習俗，大街上的媽祖廟、配天宮、天公壇、淨土宗的高明寺，不僅是朴子人日常生活的活動場所，同時也負責朴子大部份的文化活動。這些文化活動包括日常賽英社的唱平劇拉嗓子、新樂社的唱北管、還有樸雅吟社三不五時

吟詩作對、聚會雅集。而其他的文化活動，幾乎都是配合廟會來舉辦，上元節配天宮內的燈花，高明寺的點斗燈，都是朴子元宵節的重頭戲。配天宮的燈花更是清朝就有的習俗，光復前這些燈花都是師傅牛港仔夫婦紮的，後來潘牛紮了兩、三年，又請洪廣的太太負責兩、三年，之後就找不到人來做。教育會只好央請吳梅嶺、蔡媽贊來想辦法。

為了此事，吳梅嶺與東石中學女子部

燈花

燈花原係皇城元宵夜張燈為戲燈節，依《東京夢華錄》所載：正月十五日元宵，大內前絞縛山棚，遊人集御街兩廊下，歌舞百戲、鱗鱗相切，樂聲嘈雜十餘里。

嘉慶皇帝體恤功在國家、住在台灣的王得祿提督家眷，上元夜亦得享受宮城張燈為戲餘興，特恩賜在太保提督府第，例年元宵准許自設燈花娛賞。

一八一八年（嘉慶二十三年），王提督妾林夫人，虔誠膜拜樸街配天宮媽祖婆，將御賜燈花從府第活動，移轉到媽祖廟，一則祝壽媽祖聖誕，二則讓庶民共享燈花之美，從此每逢元宵佳節，廟內特結百綵燈花，供遊客賞玩。

古代燈花很簡單，借油燈或燭光的微光照射鮮花上，好像觀賞燈花夜景之美。後來慢慢改變，採用人造奇花異卉，花卉盆栽，假山造景，形成火樹銀花的世界，通宵達旦展現。

節錄《朴子市志》　邱奕松著

一九七一年高明寺插花展前，吳梅嶺製作插花的情形。

正月初十左右，配天宮裡花團錦簇、熱鬧非常。

的家政老師黃秀英商量，是否能將燈花做得比以前更好。黃秀英開始聚集一群婦女朋友、學生，教她們用蓮草紙壓綁做成紙花；也有使用布花的。婦女們每個禮拜聚在一起兩三天，如此持續將近半年，做成一枝枝像真花的花串；到了正月初十左右，吳梅嶺、蔡媽贊再帶領工人裁鋸樹幹、設計庭園，再由義工婦女將做好的花串綁到樹幹上，將配天宮裡裡外外打扮成一個大庭園，花團錦簇、熱鬧非常。元宵之後，一枝枝的花串由樹幹拆解下來，就分送朴子各家庭，插在花瓶做擺飾，年復一年。

黃秀英對日本正統的插花有所鑽研，平常也會教導朴子的婦女朋友，並帶領她們插上幾十盆。吳梅嶺則到校園隨意裁剪花材，依自己的畫意插花，配合展出。當時一起活動的還有老榕樹盆栽展，分別佈置在兩個寺廟。而插花這個活動，也影響吳梅嶺的學生黃永川，成為他日後矢志投入中國古典插花藝術的

遠因。吳梅嶺接下燈花設計，連續做了將近半世紀。而這種蓮草紙做的燈花，在黃秀英眼睛看不到之後，吳梅嶺才到台北尋覓塑膠花來替代；而吳梅嶺在年近百歲之際，在每年的天公生(農曆正月初九)左右，仍會搭著巴士趕回朴子，將這件事做好，才會安心的再回台北。

一九六三年的上元節，吳梅嶺更建議配天宮舉辦中小學書畫比賽，不論各種題材皆可，幾乎朴子鎮內、近郊的各級學校，無不盡力參與。上元節活動的這三天，各個家庭都會扶老攜幼前來觀賞，欣賞作品的同時也不忘尋找自家人或親朋好友的作品，整個會場經常是擠滿人潮，水洩不通。而各公司行號、政府單位的獎品，更是堆積如山，前後辦了三年，後因少棒賽的風行才取消書畫展，改辦朴子配天宮聖母杯少棒賽。朴子配天宮的書畫展雖然僅短短的三年，但這個盛況一直留在曾經走過六○年代

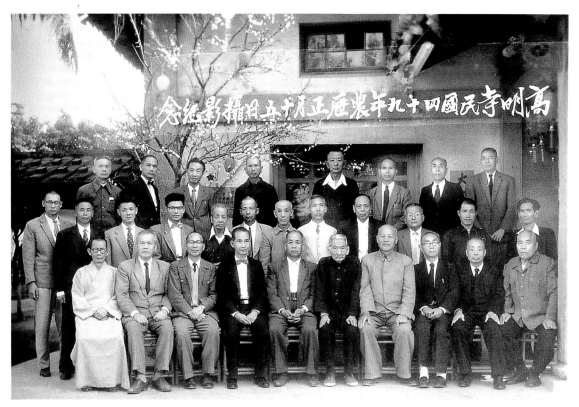

一九六〇年，高明寺董事會合影留念，第一排左四為施金龍。

的朴子人心中。不過，插花展依舊是每年伴隨著燈花的活動進行著。

　高明寺的情況就不太相同，董事中有喜歡收藏字畫，也有善書畫的人，對吳梅嶺和施金龍尤其尊重。施金龍是朴子第一任鎮長，尤其是喜歡書法和四君子，他是自學的，也是日治時期吳梅嶺在朴子女子公學校的同事，生性好客，喜歡從事一些公益活動。一九三四年，他就曾邀約喜歡書畫的朋友，在朴子創設東寧書畫會，並受聘為中日文化書法展覽會的審查委員、日本書藝院主辦中日親善展覽會的審查委員，所以在嘉南平原，東寧書畫會的中日書法交流上，扮演了相當重要的角色。高明寺的展覽，有時是吳梅嶺、施金龍的書畫搭配插花、盆景展出。有時則由周雪峰、陳有義、陳燦炎、郭龍壽、陳朝暾……等人展出。另外，也曾請收藏家劉遠光、劉清炎、陳榜勳、陳榜列、黃莊格……等，將他們的收藏展示出來，讓大家觀摩。

一九三〇年代中期，東寧書畫會展覽情形之一。

一九三〇年代中期，東寧書畫會展覽情形之二，左六之「山水」畫是吳梅嶺的作品，左七為周雪峰的書法。

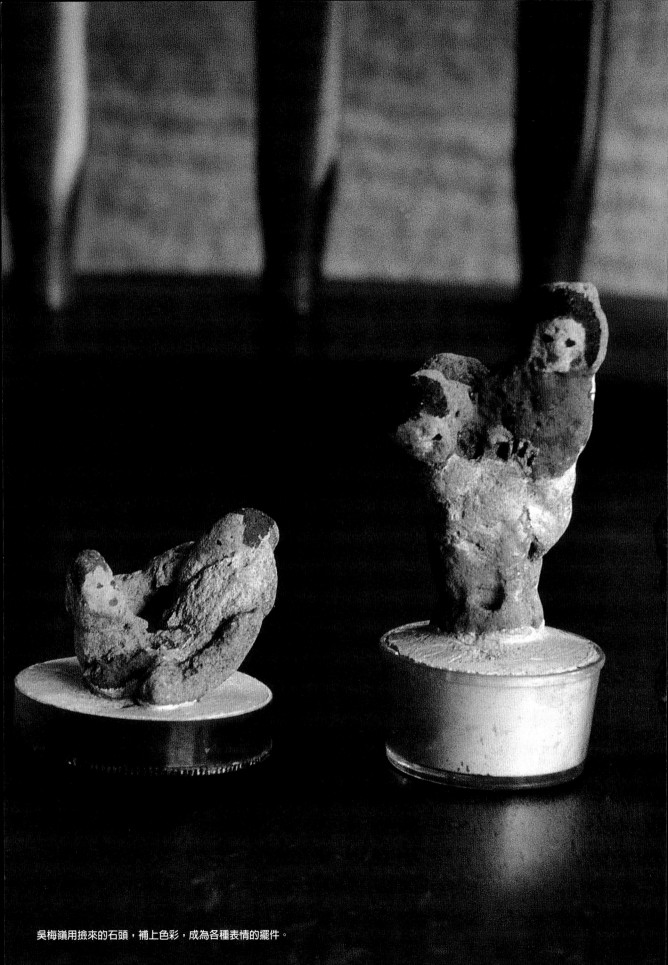

吳梅嶺用撿來的石頭，補上色彩，成為各種表情的擺件。

IV

十年樹木・百年樹人

台灣的教育制度，時常讓學生上了高中之後，仍不知自己的性向為何。而當時東石中學的升學率在嘉義地區算是稍差的學校，當吳梅嶺為同學們點出方向，並且是他們自己喜歡的路時，絕大多數的同學，都非常高興地把美術教室當成自己到學校最主要的地方，而畫畫報考美術系則成為升學的志向。吳梅嶺平時就將教室佈置得非常有氣氛，隨時備有畫紙、水桶、畫架、畫板等畫具，全年開放，除非是有事，不然幾乎所有的時間他都是待在美術教室裡，只要學生帶著畫筆、顏料前來，都可以得到他的指導。

1947 台灣發生二二八事變。

一手栽植的校園

國民政府播遷台灣之後,教育官員都是大陸來台的人士。學校教員的聘任也都以外省籍為主,東石中學也是如此,除了少數的老師如英文老師蔡崇沛、家政老師黃秀英和美術老師吳梅嶺外,其他幾乎都是鄉音極重的遷台人士。

一九四九年以後,由於吳梅嶺獲得中等學校美術科教員的檢定合格,以及學校各科老師逐漸補足之後,他所教授的課目,就慢慢以美術為單一課程。吳梅嶺一向沒有興趣參與政治,所以朝代的改變,對一向以學校生活為重心的他,並沒有什麼影響。因此,二二八事件對朴子所造成的重大創傷,他只能看在眼裡、放在心裡,因為日子畢竟要過、家要養,一切也只能莫可奈何,如同小時候,台灣割讓日本,由日本人來統治的重新翻版一般。

隨著學校課業的正常化,吳梅嶺空閒的時間也就比較多了,一向是以校為家的他,也將校園當成自己家園一般,投以特殊的感情來經營。東石中學的校園可說是他一手規劃出來的,他每天晚上八、九點就寢,清晨四、五點起床,梳洗之後,就頭戴斗笠,手提水桶、鐮刀、小鏟子,巡遍校園、澆花除草、移花接木。朝會前他會帶著工友,將諾大的校園,整理澆灑一遍,為學校種遍大小樹木,品種不下數百種,裡頭摻雜著各種花卉,美不勝收。平時他也會帶著學生,從校園一路走去,介紹各種花木,如數家珍,朴子附近的花農有時也會向他請教栽培的方法。

除了整理這片開放式的校園外,他特別在女生部的東南一角,以鐵絲網圍出一塊約三十坪大的土地,做一個封閉性的花園。平時這裡園門深鎖,鐵絲網上爬滿各種藤蔓類植物,園內種植許多盆栽和繁殖花木的種苗,有阡插、壓條,以及播種子。花盆架上放滿各式盆栽,

一九五三年吳梅嶺於東石中學宿舍與長媳孫兒合影。其庭園花圃是如此地百花爭妍，和他所繪的花卉是相同的。

而門側則擺滿各式的園藝工具。校園裡各式各樣的花木，就是從這片小花園來的。他每天拿著剪刀，修剪下的花木枝條，從不浪費，常常到了這裡有了新生命。他非常了解花草代代自然繁殖、生生不息的道理，花園中許多小花，他會任由它們盛開凋謝，因為花的種籽會自然地落在土裡，到了第二年發芽期，只要土中水份一充足，自己就會長起來了。這些自己長成的花草，散遍在園中，與木本的花木相配襯，比人工栽種更為自然，最多只是稍加調整，一切就非常完美。吳梅嶺深知其中的奧妙，所以在教學、繪畫方面，這種極為草根性的自然，都會無形中流露出來。

一九四九年，吳梅嶺帶著女子部的學生種行道樹，因此從朴子國小到朴子嘉義路上的邊界，有著一公里多的尤加利樹，幾十年來濃密參天。直到一九七一年莫名其妙被砍掉，改種可口椰子，這濃蔭護人的街景永遠消失了，使得許多當年參與種樹的學生感傷不已。

一九五九年，吳梅嶺指導學生於東石校園寫生。

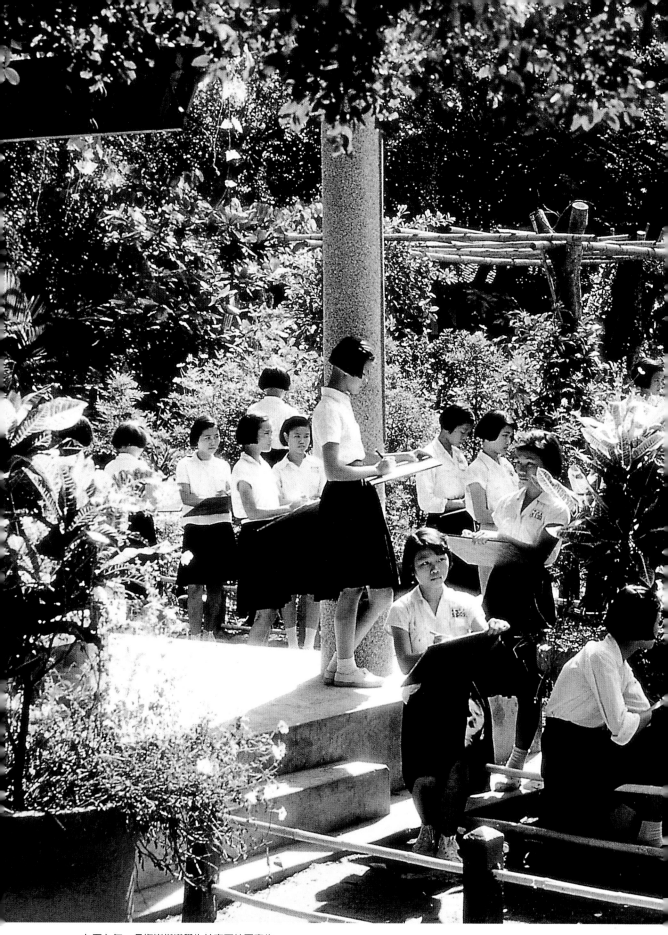

一九五九年，吳梅嶺指導學生於東石校園寫生。

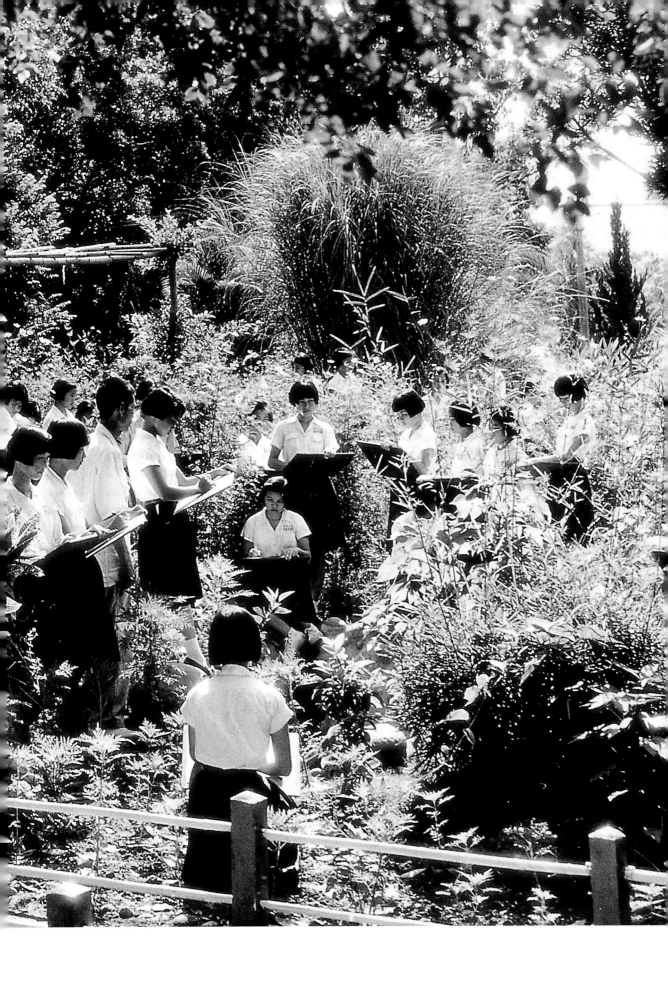

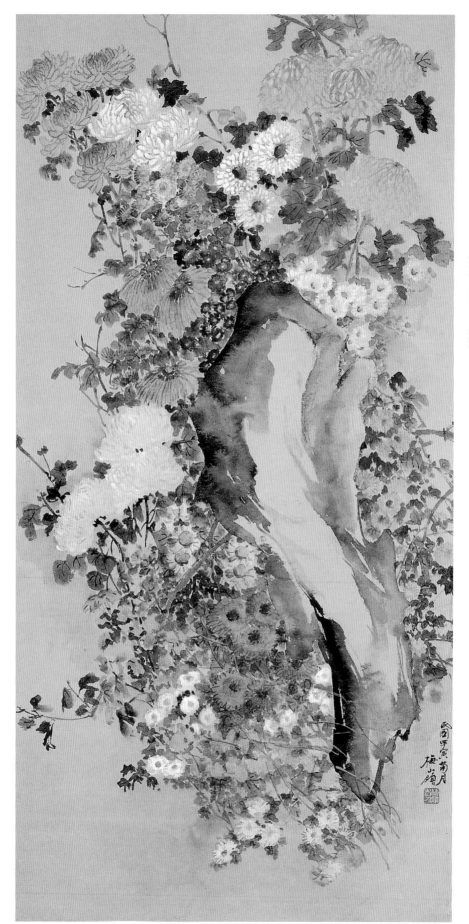

吳梅嶺　菊花柱石　1974　紙本設色　119×60公分（梅嶺美術館　典藏）

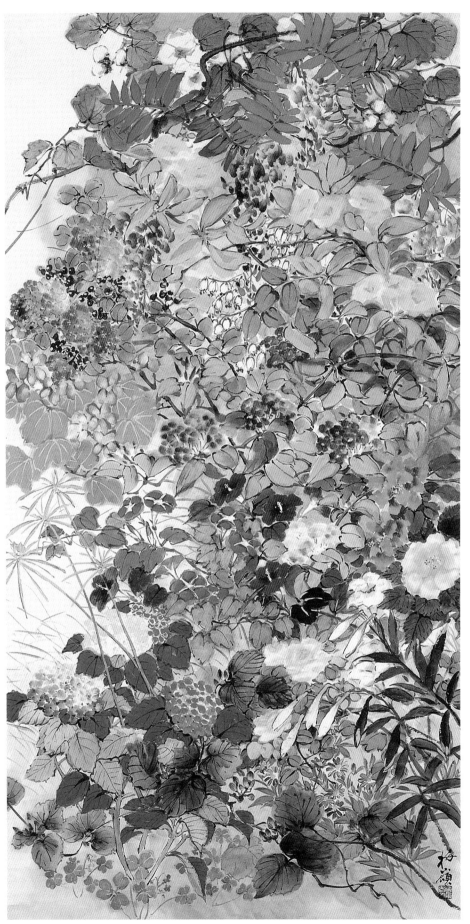

吳梅嶺　庭園春色　1979　131×69公分（梅嶺美術館　典藏）

八十多歲，偶畫此類勾勒填重彩的庭園花景，構圖是將各種花卉平舖穿插佈滿全紙，使其百花齊放，各種花色俱全，通幅艷麗豐富，因其善用粉色，所以不俗豔，也因為精通園藝，所以深諳花的生長和其相互依附的關係，各自爭奇鬥艷，但合乎自然，應是年輕時為學校繪製演出佈景和繡稿，衍生融合形成的獨特畫法吧！

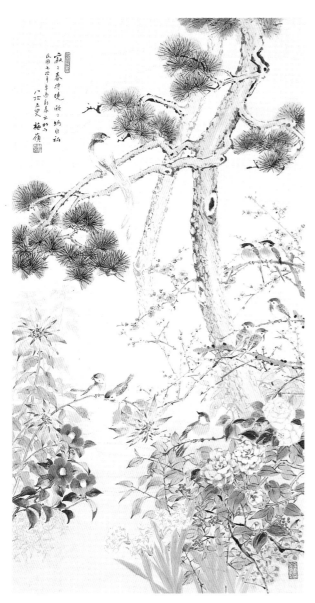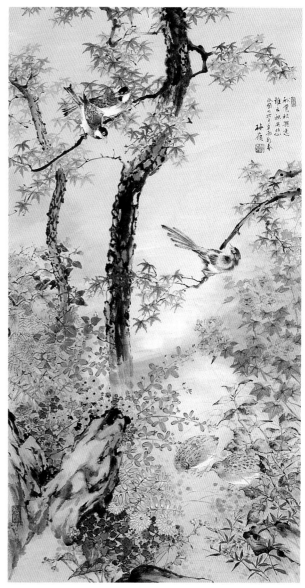

吳梅嶺 花開百鳥四景 1981 紙本設色 135×69公分×4
吳梅嶺一生所畫的花鳥屏，以此最為壯觀，這是為當年梅嶺美術會新春展所畫的，每幅都以當季的花木為主幹，以庭園造景的方式構圖，設色氣氛神似江戶時期畫屏，禽鳥悠遊其間，極其自然、沒有安排造作的感覺。這些造境，在早年許多日式房舍中的庭園，都有這樣的景象。這時的筆觸已經趨向寫意，但依舊非常工整小心，嚴謹中有輕鬆的安詳，萬花集聚，清雅野趣又豐富飽滿。

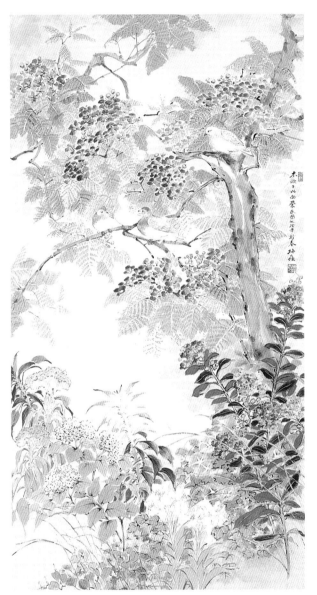
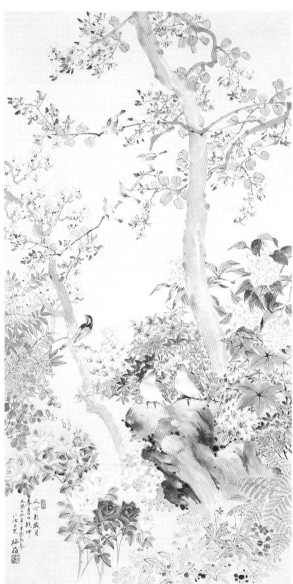

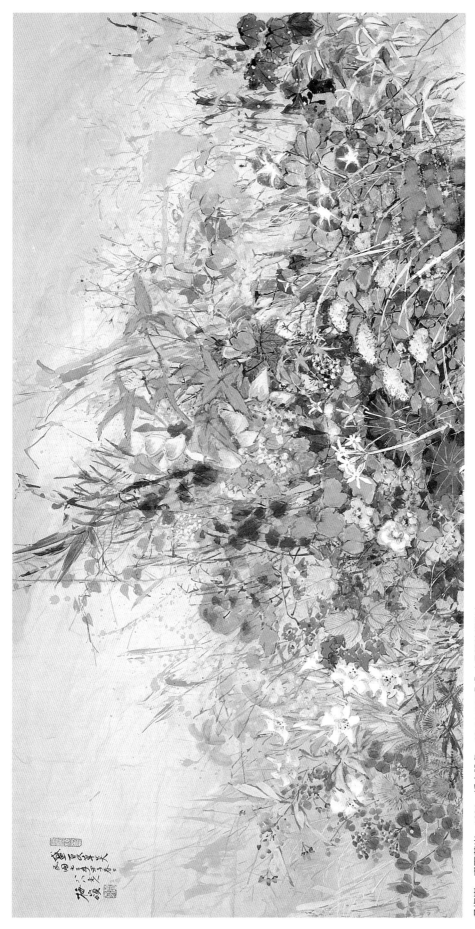

吳梅嶺　盛夏草炎　1984　紙本設色　68.1×135公分（吳錫煌提供）

作者八十五歲以後所作的花木草叢，大都以重彩寫意為之，各種色彩形狀的花草雜生，顏色錯落，似任意放置，或本來就有如此的感覺，這樣的景象我們可以在其中感受到生命的可貴和輕賤，也可以感受到生命的相依相聚，相濡以沫，可以看到花草受到風雨的相拂，也似乎可以聽到蟲鳴鳥叫的聲音，靜觀冥想，天籟乍現。

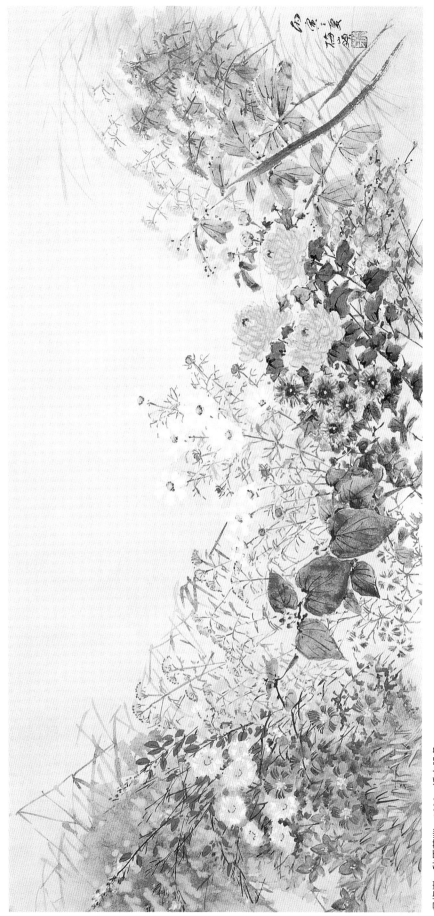

吳梅譚　秋原草幽　1986　紙本設色

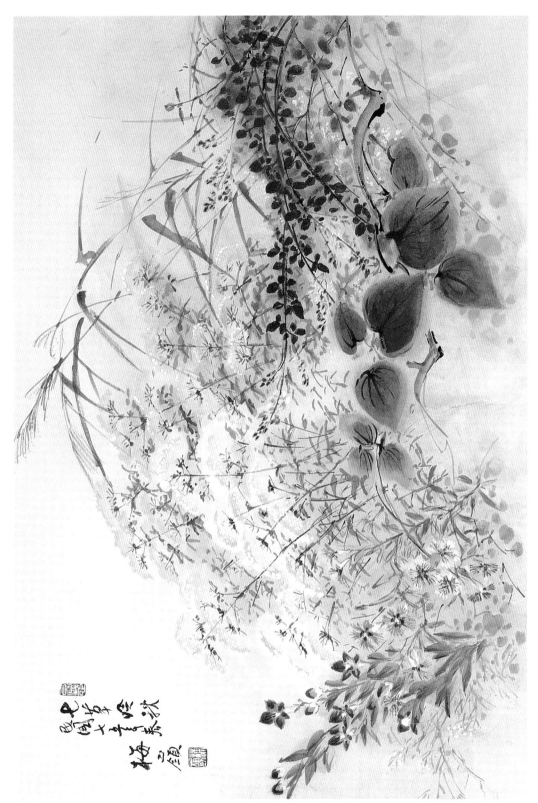

吳梅嶺　七草吟秋　1986　紙本設色　45×67公分（翁通逢　提供）

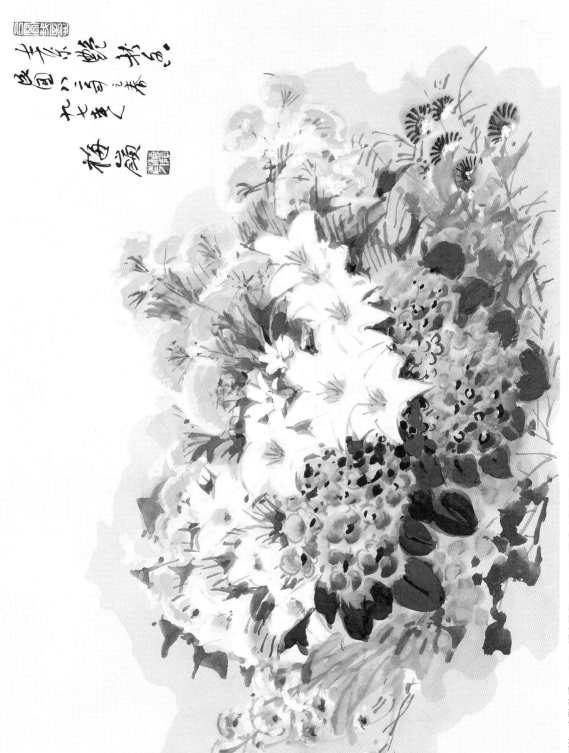

吳梅嶺 柔豔秋香 1993 紙本設色 50×66.5公分（吳仁博 提供）

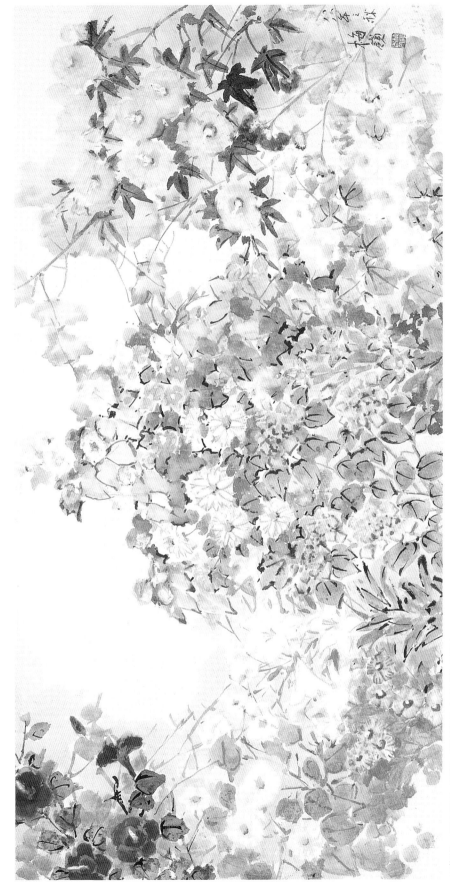

吳梅嶺　秋放佳話　1999　紙本設色（鄭村棋 提供）

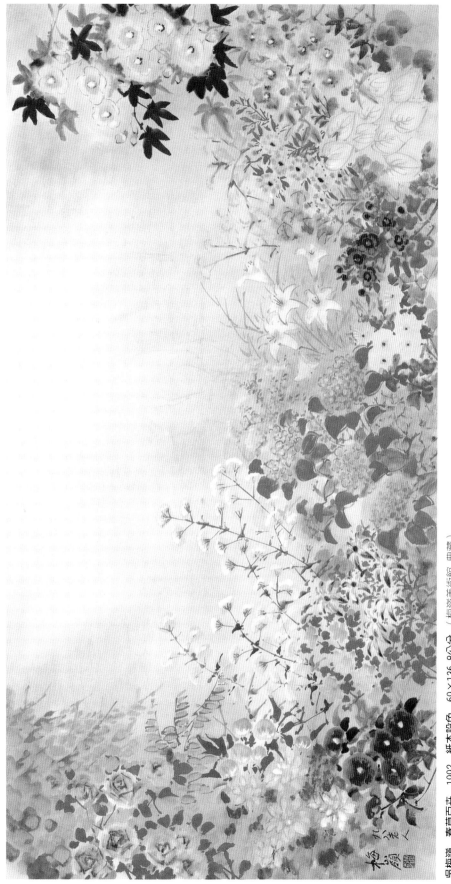

吳梅嶺　春草百卉　1992　紙本設色　69×136.8公分（梅嶺美術館 典藏）

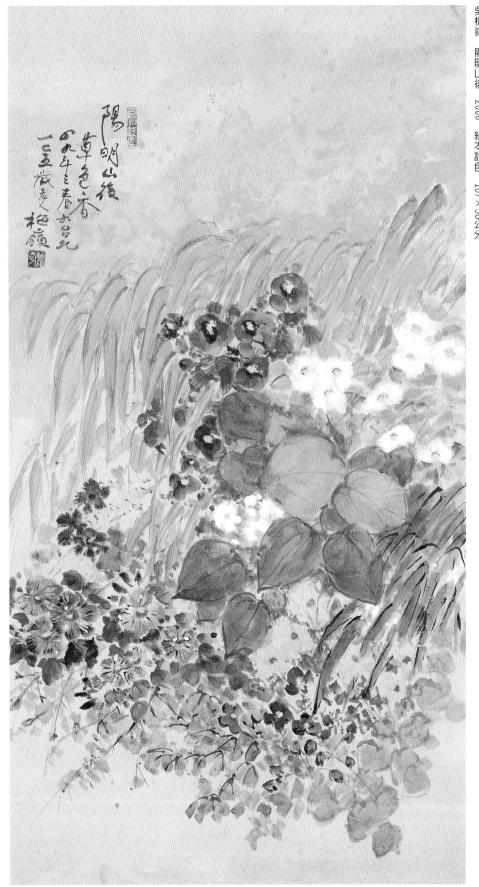

吳梅嶺　陽明山後　2000　紙本設色　107×56公分

吳梅嶺　寒霜冷豔　1999　紙本設色　（鄭村棋　提供）

全年開放的美術教室

一九五○年代，東石中學尚無特定的美術教室，所以吳梅嶺上課時，身上總會帶著幾枝有顏色的粉筆。每逢開學第一堂課，在做完簡單的自我介紹後，他會用彩色粉筆畫起速寫，在一個個不同姿態的裸身男女出現後，慈祥笑著告訴同學：「畫畫是一件很有趣的事。」說畢，再提起筆為剛剛畫好的裸身男女，加上衣服、桌子、椅子。這時畫中的人物，或立、或躺、或坐，整個場景出現了，令台下學生看得目瞪口呆。這時，他再強調畫中的細微處，如畫中遠方的人物，可以只畫眼睛不畫嘴巴，近景的人物可以加重頭髮，或加項鍊、髮飾，旁邊也可加上一些花草樹木，或是房子、電線桿。一下子整個黑板畫滿了，就講道：「可惜不能塗上顏色，……，不過，同學們可以用鉛筆、水彩或毛筆來畫水果、畫花、畫房子，畫好了再塗上顏色，貼在牆上，讓大家欣賞。」吳梅嶺的國語和所有經過日治時期的台灣人一樣不靈光，學生時常拿這話題開玩笑，他個性爽朗，不以為意。

一九五八年，東石中學校長朱繼聖將一間電化(即電工教室)教室兼做美術教室，吳梅嶺在這美術教室裡有一個小房

東石中學美術教室一景。（洪大堅 提供）

間，除了不時出去整理校園外，其他時間幾乎都待在這間美術教室裡，他將這間教室佈滿了平面、立體的教具和繪畫作品，作品除了有他自己所作的，還有過去畢業生的優秀作品，讓學生們一進美術教室後，就籠罩在美術課程的氣氛中。由於當時印刷品不多，彩色繪圖圖版更少，所以只要他一有機會取得畫冊，就會將這些圖版裁剪下來，將這些一張張資料用同樣大小的畫圖紙貼起來，然後每一份都用一個塑膠袋封起來保護。平時沒事時，他也會將各版本的美術課本一頁頁拆開、或將學生的優秀作業，或自己做的教材，一張張貼在白紙上，加上前述所提的彩色圖版，這樣陸陸續續整理起來的教材，也有上千張，內容包括水彩、設計、水墨、素描、抽象畫、色彩學的色環、色階……應有盡有。

吳梅嶺上課時，依著課程的進度，將教材圖版分發給每個同學，然後再對照牆上、黑板上的教材講解示範，將整個氣氛帶動起來之後，才讓學生動筆作畫。面對學生的作業，他只有獎勵，從不責備。教學的過程中，妙語如珠，大家都在極輕鬆的進行下完成。等到下次上課時，學生們會收到自己的作業，畫的右下角會有吳梅嶺的評分，分數從六十分到九十五分不等。學期末時，吳梅嶺會公佈全班同學的美術成績，依著成績單上的名次加以獎勵，並在其中找尋具有美術天賦的學生，讓他們可以在寒暑假、或一般假日到美術教室來畫畫。

台灣的教育制度，時常讓學生上了高中之後，仍不知自己的性向為何。而當時東石中學的升學率在嘉義地區算是稍差的學校，當吳梅嶺為同學們點出方向，並且是他們自己喜歡的路時，絕大多數的同學，都非常高興地把美術教室當成自己到學校最主要的地方，而畫畫報考美術系則成為升學的志向。

吳梅嶺自製的教材（一）

一九五、六〇年代，美術教育資源貧瘠，每種課本的資訊有限，單調乏味，不敷所需。因此吳梅嶺開始收集各種版本的課本，將之拆開、整理、分類地一張張貼在白圖畫紙上，並用塑膠袋封起來。上課時，將相關圖版資料配合該堂課之單元，貼在黑板或牆壁上，有時或整疊地發給學生參考，使學生在上課時，不會因美術課本的單調而感到課程無聊，反而會因這些豐富多采的資料，更加提起勁地上課。

色彩學教學

連續圖案說明

取景方法的說明

器物表面的裝飾圖案設計說明

水彩靜物上色的畫法

物體左右透視原理

宣傳圖案示範

器物表面裝飾圖案

動物簡化圖案

飾服圖案

圖案資料便化法的練習

十三、圖案資料便化法的講解和練習

題畫：資料的便化

人物圖案

物體輪廓描寫練習

國民黨遷台後，以黨領政領軍，日日以「反共抗俄」、「解救大陸同胞」、「保密防諜，人人有責」為口號，從年初的元旦、青年節，到下半年的軍人節、國慶日、光復節……，莫不以這個主題為出發點，讓學生製作海報。當時的朴子街道以及學校校園，都會張貼這類主題的海報、壁報。這些都是由學校各班輪流著繪，如果是要貼在比較醒目重要之處，往往都會由老師自己動筆來畫。這些八開圖畫紙大小的海報，就是吳梅嶺自己親筆畫的。

誓死消滅賣國的匪長

三軍令一衛破鐵幕

一九五、六〇年代，吳梅嶺上課時，常會出一些具體的題目，讓學生思考各種方法來創作。但他怕沒有明確的引導，會讓毫無頭緒的學生不知從何畫起。所以就會親自示範許多技法與圖案，來激發學生的思緒。這些領帶的圖案，就是吳梅嶺在上課前，參考各種圖版資料用廣告顏料畫出來的示範教材，有花草圖案、幾何圖形，或吹、噴、點、刷……成抽象圖形。這類示範教材，再配合他簡短的講解提示，可讓學生馬上進入狀況動手繪出。

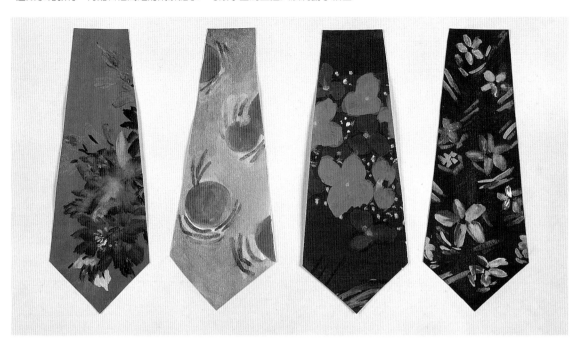

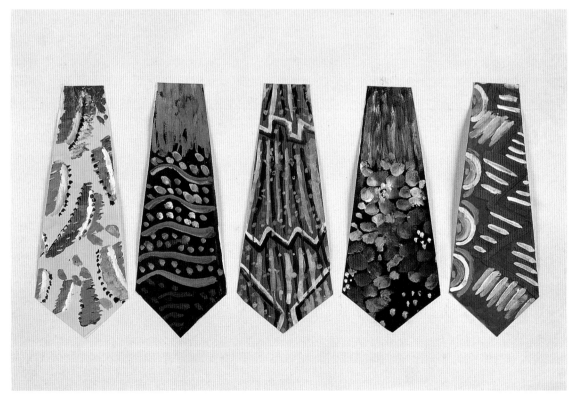

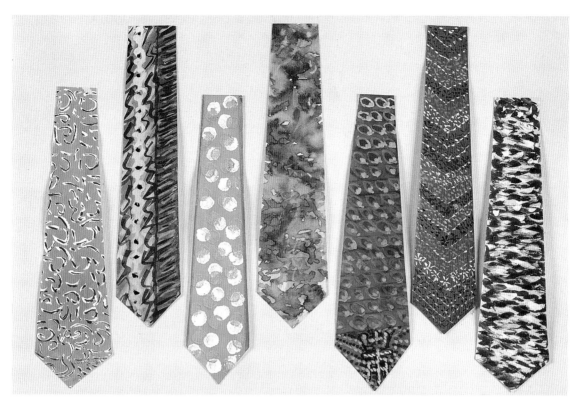

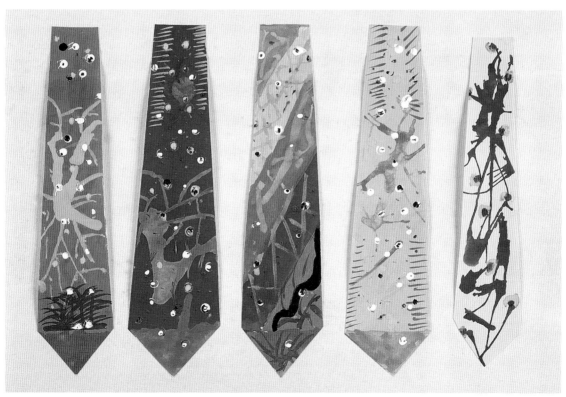

這些圖案是吳梅嶺為教導學生設計桌布、餐巾所繪的。主要是以四方連續、主題圖案、圖案連續的造型，來激發學生的創作靈感。這種啟發不僅影響學生設計圖案的創造力，同時也活化他們思考能力的無盡變革。

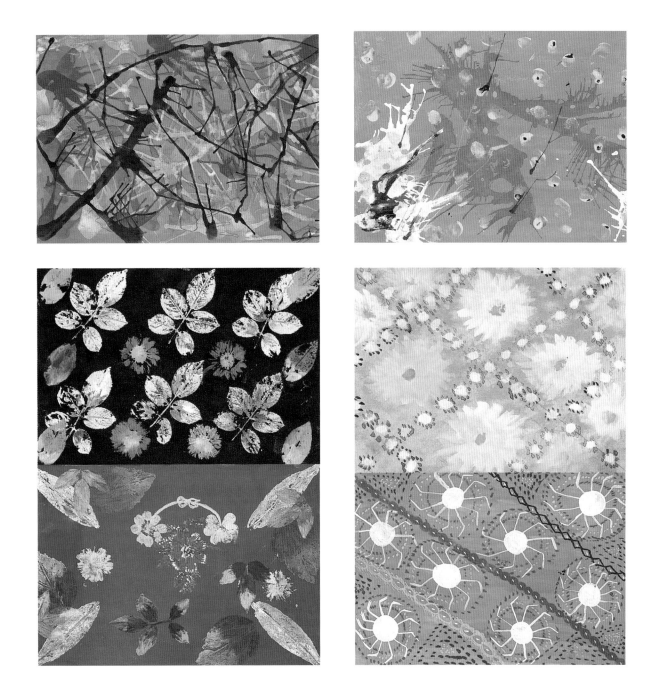

吳梅嶺平時就將教室佈置得非常有氣氛，隨時備有畫紙、水桶、畫架、畫板等畫具，全年開放，除非是有事，不然幾乎所有的時間他都是待在美術教室裡，只要學生帶著畫筆、顏料前來，便可以得到他的免費指導。除此，還提供了當時在南部小鎮不易買到的「炭筆」，供學生使用，而所有的炭筆都是他親自帶著學生砍柳條製作出來的。吳梅嶺讓學生在沒有壓力的情況下畫畫，並製造一個良好的互動環境。而他本人則時時注意著新的美術資訊和競賽消息，有如此良好的環境與動力，學生的成果自然就顯現出來，所以吳梅嶺連續在一九五一、一九五三、一九五五至一九五八年獲得優良教師的獎勵。得獎的因素之一，就是這段時期東石中學的學生，每每參加校外美術展覽或比賽，總是得到好成績，使得這所並不以升學主義掛帥的學校師生，有了最大的信心。換言之，吳梅嶺為他們開創一條不同一

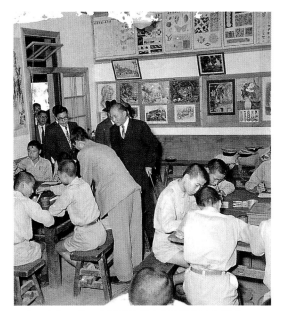

一九五七年，東石中學美術教室上課和佈置的情形。

般，且又能出人頭地的管道。

五、六○年代的東石中學，學生大都從初一讀到高三，因此師生情誼如同一家人。而當歷屆畢業生一一考上大專院校的美術科系時，仍讓他們念念不忘的是吳梅嶺的美術教室，所以每當寒暑假，這群校友都會固定回到美術教室探望老師，並成為老師最得力的助教。小小的美術教室，不僅有他們與老師、學弟妹的歡笑聲，更有他們從台北帶回來最新，及最前衛的藝術時尚與資訊。

這些校友都會以過來人的身分，將自己的經歷教導學弟妹，告訴他們大學新

鮮人的點滴生活、美術系教授的素描技法、各家各派水彩的祕笈，並在學弟妹面前大談所學的藝術理論和藝術觀點；有時也會浩浩蕩蕩地帶著學弟妹們，騎著腳踏車去寫生，或者表演在美術系上學來的油畫技巧；偷閒時，則打打橋牌、或圍在一起煮火鍋。每逢寒暑假，同學們就在這種瘋狂的情況下渡過。其實這是學生們最用功、最紮實的打基礎時間，也是將「藝術」二字深烙在血液裡的關鍵時刻。而另一項意料不到的事情是，成績原本不理想的同學們，為了效法學長考上美術科系，也會拚了命用功念書，因此幾乎每年都有人考上大學美術系，為東石中學提升了不少升學率；時至今日，仍在台灣藝壇上奮力不懈的東石校友有陳振豐、張金星、楊太元、侯錦郎、陳炳義、黃照芳、徐建川、侯俊明、戴岩山、吳仁潮、黃永川、張權、蔡文昭、陳政宏、褚邦雄、褚明桐、李重重、陳武男、顏西典、張

忠良、劉成、陳振義、柯福財、郭宗哲、黃俊明……。

吳梅嶺對學生的教育是全面性的，他不像一般美術專業的老師，只注重學生在繪畫上的表現，主要因素在於他早年所受師範教育訓練的影響。師範教育首重生活規範而後才是技能訓練，所以在他退休之前一直兼任著行政的工作，從訓導一直到女子部主任，無一不是全人教育的指導。而後來以他為主導的美術教室，雖然陳設極為簡樸，但精神面卻是充實的，從做人處世的原則，到周遭環境的細節處，都是吳梅嶺相當注重的問題。所以教室在使用前後，永遠是整齊乾淨的；吳梅嶺對學生的態度是尊重鼓勵，讓學生在學習的過程中，壓力減至最小，談笑之中，事情就可辦成了。所以前來美術教室學習的同學，多數後來在繪畫事業大放光芒，就算有些不一定在繪畫上有所成就，吳梅嶺也都高興關心著。

近乎抽象的繪畫

一九六〇年代末期，台灣繪畫界西潮日起，莫不引用西學，方式各有不同。從思想的些微轉變、臨稿變寫生，到全面性的結構和形式的轉變，有如張大千的潑彩、潑墨影響著整個水墨畫界，從部份的點、刷，到整幅顏色的傾倒、混融、鬥彩，吸引著許多人去嘗試。

吳梅嶺這些近乎抽象的繪畫，是他寒暑假在台北兒子家中小住，逛美術展覽所受的影響，或是受到在台北就讀大專美術科系的東石校友們所畫的變形、抽象畫，以及張大千之潑彩影響。自己也跟著試驗起來，尤其平日面對田野花草的陶冶，逐漸有了許多這種韻意的抽象或近乎抽象的繪畫產生。

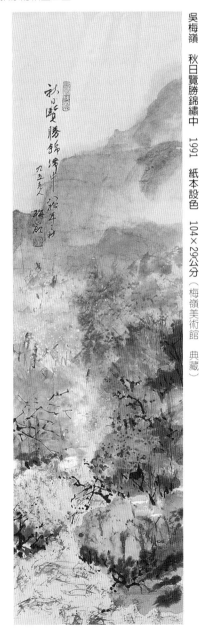

吳梅嶺　秋日覽勝錦繡中　1991　紙本設色　104×29公分（梅嶺美術館　典藏）

吳梅嶺　似錦秋光　1976　紙本設色　105×35公分（吳氏家族　提供）

吳梅嶺　繁花鬧秋　1984　紙本設色　54×37.8公分

此幀有如泰納（William Turner, 1775～1851）後期的繪畫，讓天地渾然連成一片，在牛皮紙上毫無壓力的揮灑，從自然景觀中汲取花的巧目盼兮，那種眩目的燦爛，在心靈中融合成一個虛無飄渺而又熟悉的景象。這種驚豔的感動，在八八高齡心境的沉殿下，似乎更能捉住瞬間永恆的美。

吳梅嶺　春　1987　紙本設色　62×32公分（君香室　提供）

吳梅嶺　花覆野徑　1991　紙本設色　90×43公分（吳錫煌　提供）

吳梅嶺　抽春　1989　紙本設色　132.5×31.5公分

此幅描寫湖畔春景，生意盎然，如夢似幻，綠樹黃花相互爭妍，曲折間營造出朦朧的景深，幽遠飄渺引人遐思。

吳梅嶺　抽秋　1989　紙本設色　135×31.5公分

鮮紅的樹叢，在夕陽的浸沁中，使秋更為濃豔，也使山中的小屋在周圍濃密蒼翠之對比暉映下，更有生氣。

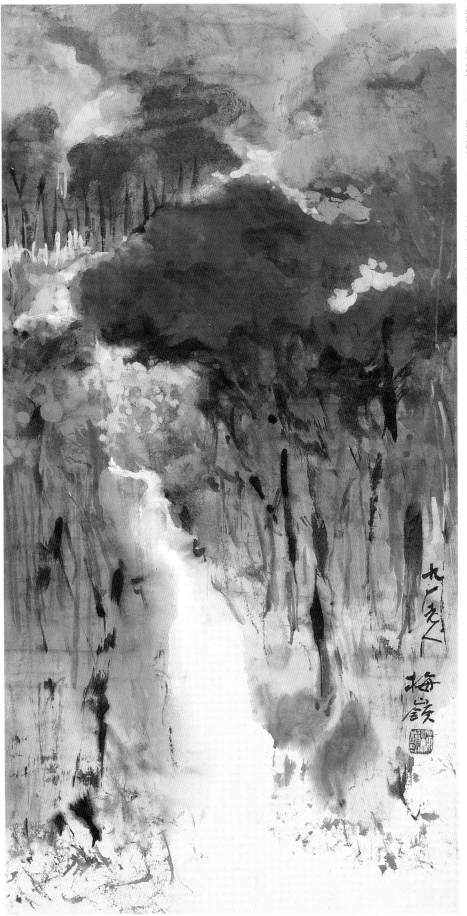

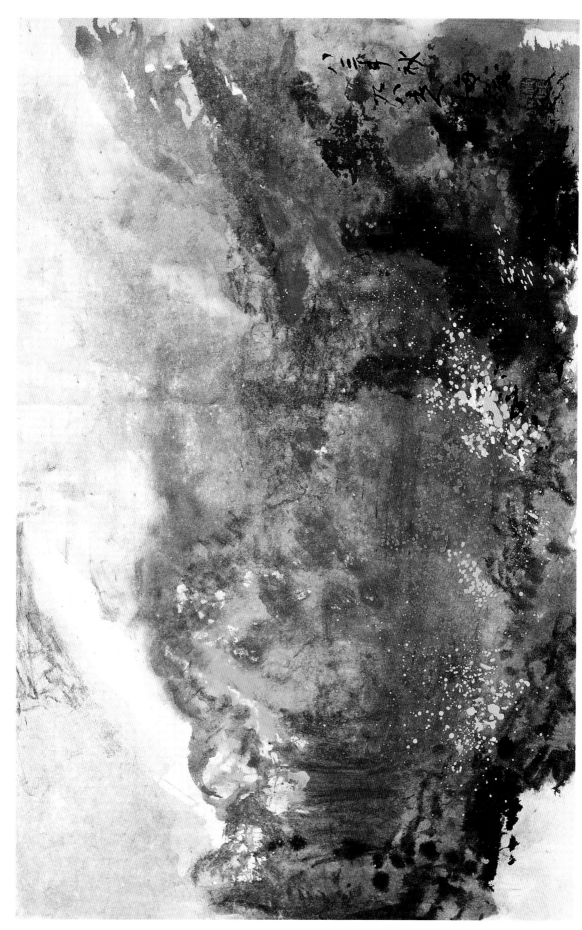

吳梅讚　鐘底秋光　1994　紙本設色　38×59公分
（梅讚美術館　典藏）

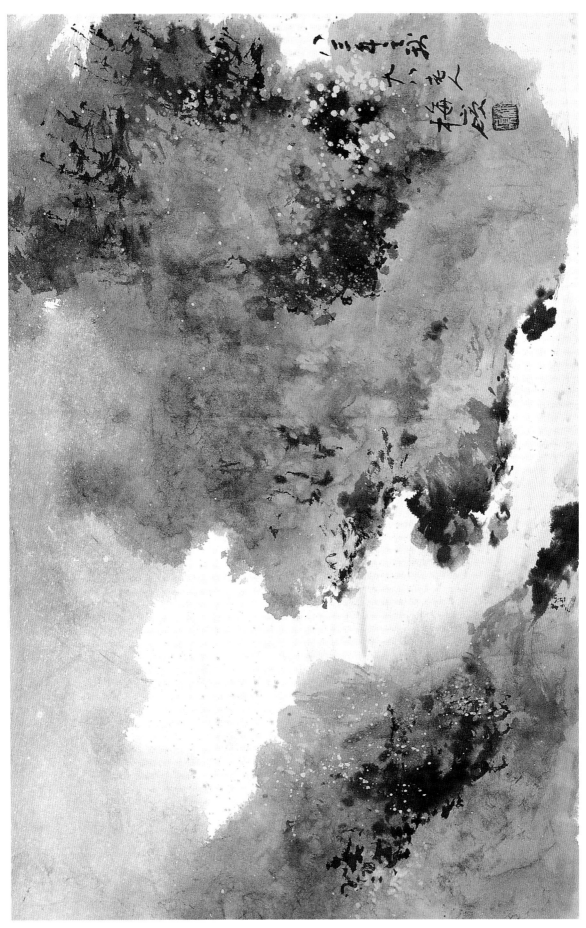

吳梅嶺　澄波如鏡　1994　紙本設色　59.5×39公分
（梅嶺美術館　典藏）

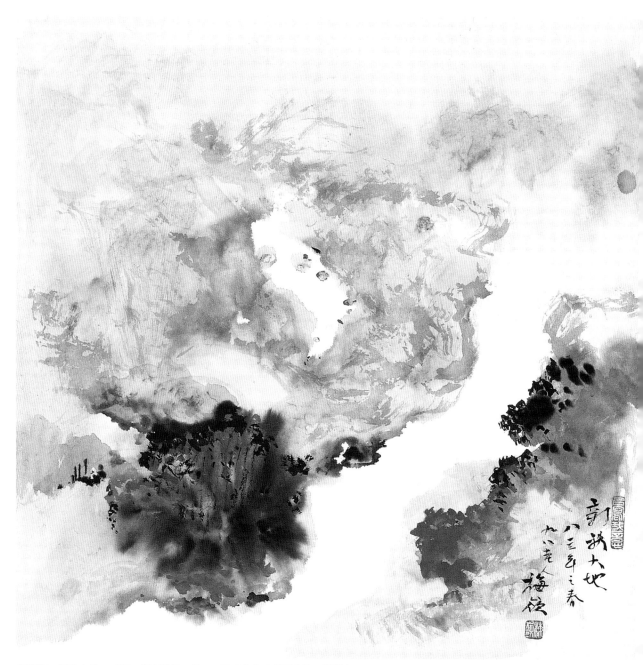

吳梅嶺　新秋大地　1994　紙本設色　60.1×59.5公分（吳氏家族　提供）
圖中淡墨淡彩一抹，形成河非河，塘非塘，恍若濛濛中曾經據有心田的夢境世界。石濤畫語：「若使筆不筆，墨不墨，畫不畫，自有我在。」吳梅嶺筆墨已入畫境，筆中非筆，墨中非墨，彩中非彩，在此中足令探索。

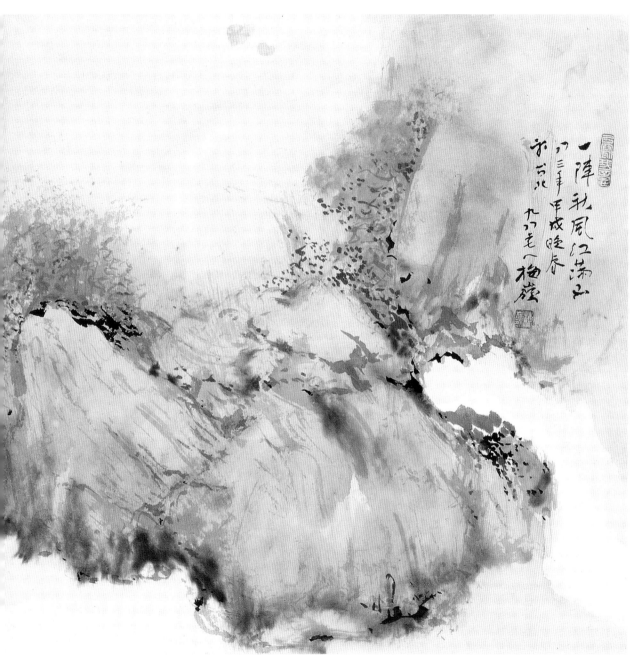

梅嶺　秋風紅滿山　1994　紙本設色　60×60.2公分（君香室　提供）

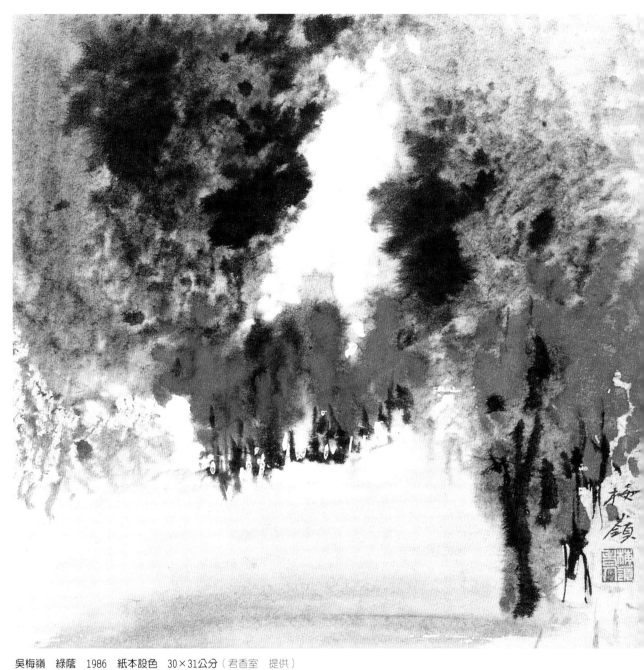

吳梅嶺　綠蔭　1986　紙本設色　30×31公分（君香室　提供）
綠藍、濃墨和白粉暈染融合在充滿活力的筆中，表現出樹叢的濃密厚實，幅數雖小，但耐人尋味。

空山新雨後
天氣晚來秋
辛未三秋　梅嶺

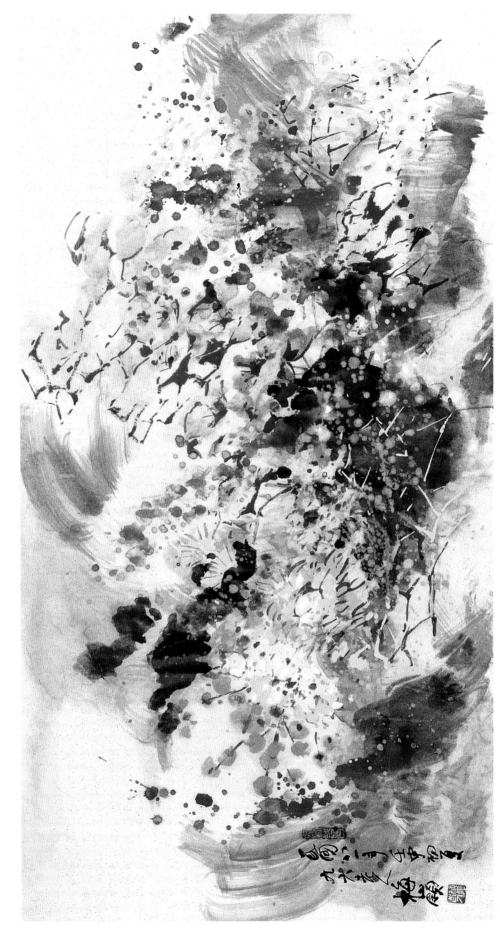

吳梅嶺　春光　1992　53.3×103.5公分（君香室　提供）

中國水墨畫帶來的影響

二次大戰後，台灣的美術生態與日治時代有了全然不同的轉變，日治時期的東洋畫，在整個大時代的主流上，可說是畫下了句點。國民政府帶來了故宮博物院的藏品，也帶來了中國眞正傳統書畫的面貌，風格上雖然和日本的南畫（文字畫）有若干相同，但本質上是有很大的差距，變化也很多元。當時有很多台籍畫家在已有的基礎上，隨著時代的轉變，調整自己的心境和創作方式，林玉山就是其中一人。他以精湛的寫生能力和膠彩使用，直接去面對、研究與解構中國傳統書畫在筆、墨的不同，主動調整出自己的線條和用色，解悟新的筆墨生命，也使近數十年來台灣水墨直入寫生的時代。但也有人堅持到底，完全不改膠彩的創作路線，如郭雪湖、陳進、林之助等人。

戰後吳梅嶺回到朴子重執教職，脫離戰爭中那種慌亂繁忙的生活，逐漸穩定下來，提筆作畫的時間，也一天比一天多了。此時的他早已過了五十歲，因隨著年齡增長和生活的淬鍊，對於周遭的事物，已不覺得那麼急迫了。他在繪畫的學習過程中，沒有所謂眞正的指導老師，一生都在揣測摸索中得來，片片斷斷的新資訊，他也只是靜靜的、慢慢的予以消化。更何況在教學繁忙，又深居朴子這樣的小鎮中，國民政府所帶來中國傳統藝術的衝擊，對他也沒有造成直接、立即的反應。他將國民政府新的美術課程，重新整理成教材，並將這些畫法運用到他的繪畫課程上。五、六〇年代，當新的繪畫主流逐漸影響到南部鄉鎮時，吳梅嶺依然未能找到豐富資料，就算有也都很昂貴。所以他從過去年輕時所購買保存的資料中，找尋與中國傳統繪畫最接近，或是日治時期出版的中國繪畫，剪輯成冊，做爲臨摹對象，他所臨摹的都是屬於山水部份，與明清中

吳梅嶺從過去年輕時所購買保存的資料中,找尋與中國傳統繪畫最接近,或是將日治時期蒐集出版的中國繪畫,剪輯成冊,做為臨摹對象。

國南方江浙閩南系統比較接近。

　　吳梅嶺在民國四十年前後所畫的「飛瀑幽居圖」,就屬當時比較精心的作品,構圖上完全承襲著明代浙派山水所延續下來的形狀。浙派山水的畫法在十六世紀曾直接影響江戶幕府時代的山水畫,雖然之後也有直接切入寫生的山水風景,但這一系統依舊佔有很重要的角色。「飛瀑幽居圖」裡的樹葉、樹幹的輕重疏密,都可直接看到寫生後的自然,但又脫離不了畫譜中樹葉集合的結體。山岩的皴法,與人物的點景,接近

於日本南畫的筆法和氣氛。到了一九六〇年的「金谷白練」,岩壁皴法和松樹的松針,表現就比較率性,筆觸也更為豐富和瀟灑,景中很有濕潤感。同一時期的繪畫,不會只有一種筆觸在進行,他可能同時畫很多張,每一張都有稍微不同的筆法在處理、在嘗試。同一時間,他也有可能花卉、人物、山水一起在進行,之後再逐漸將這些畫完成,所以他在學校的黑板上將這些畫釘成一排,而一一完成的步驟,供學生們參考,進而瞭解這些繪畫過程的變化。

　　美術教室一直是學校的伊甸園,安佑平與他一同負責全校的美術課,寫了一手很好的顏體書法,教國文的鄭宏惠,能作詩,一手的標準草書,他們都常到美術教室來聚一聚,如同文薈一般,校長朱繼聖,寫著一手非常標準的錢南園書體,對吳梅嶺更是尊敬,經常在各種集會中,當眾推崇吳梅嶺,就連吳梅嶺的台灣國語,都是稱讚的話題。

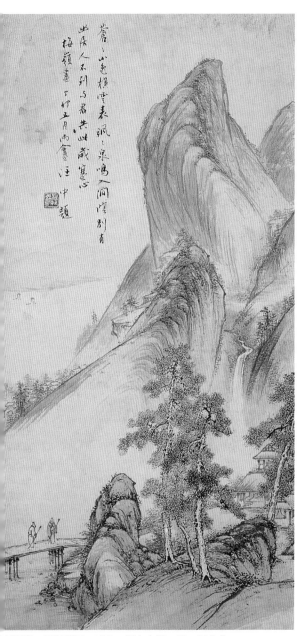

吳梅嶺　飛瀑幽居　1951　紙本水墨　63×30公分

款書：蒼蒼山色橫雲表　颯颯泉鳴入澗陰
　　　別有幽居人不到　與君共此歲寒心
　　　梅嶺畫　丁卯五月雨盦汪中題

鈐印：汪中之鉨

此畫作於光復後初期，皴法和構圖都盡力模仿日本南畫和日人收
集的中國古畫，這些資料應是他早年就購得，一直存放在手邊，
這時因國民政府的主流繪畫成為傳統中國畫，對於居於朴子鄉間
的吳梅嶺，這些就成為最好而熟悉的研習材料。樹葉的點描工細
雅致，山石的皴法柔韌嚴緊，方式都不似傳統中國畫的習慣，但
又極似其形式，似乎在找尋其平衡點。一九六○年所作的「金谷
白練」，在山谷皴法就有相當不同的嘗試，但仍可看到相同柔韌
約筆調。

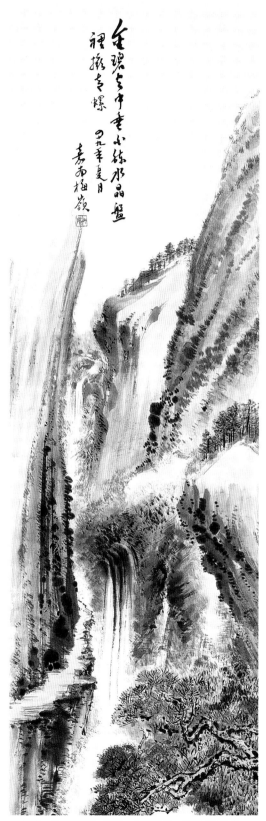

吳梅嶺　金谷白練　1960　紙本設色　107×34公分
（張添源　提供）

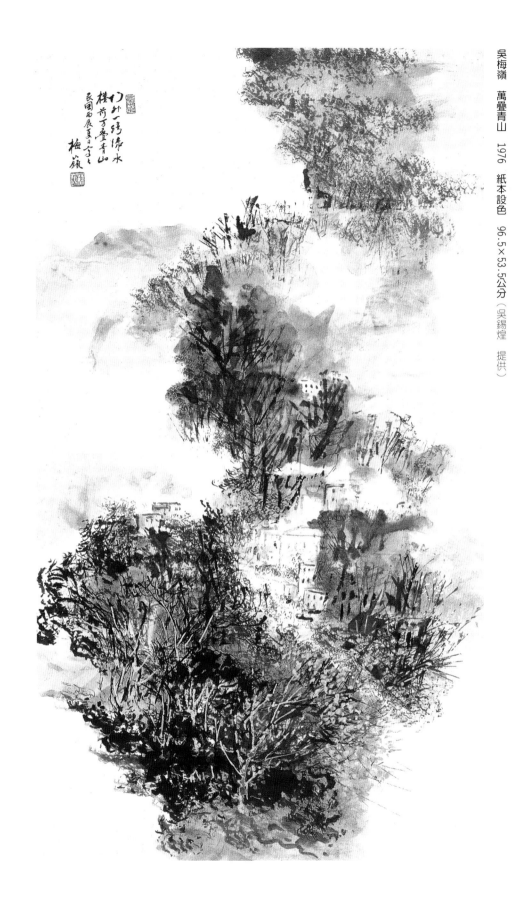

吳梅嶺　萬疊青山　1976　紙本設色　96.5×53.5公分（吳錫煌　提供）

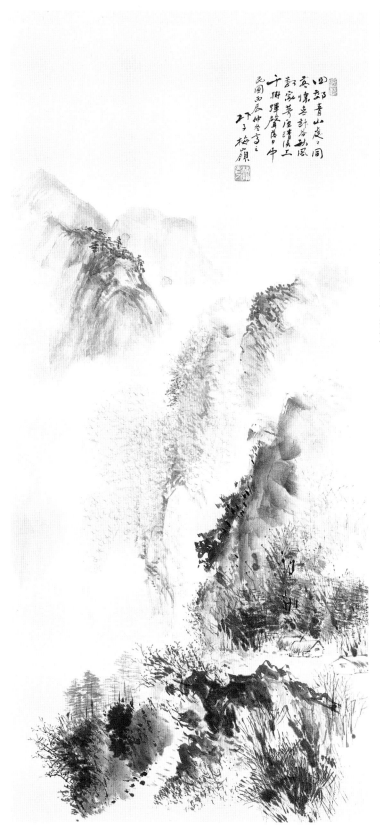

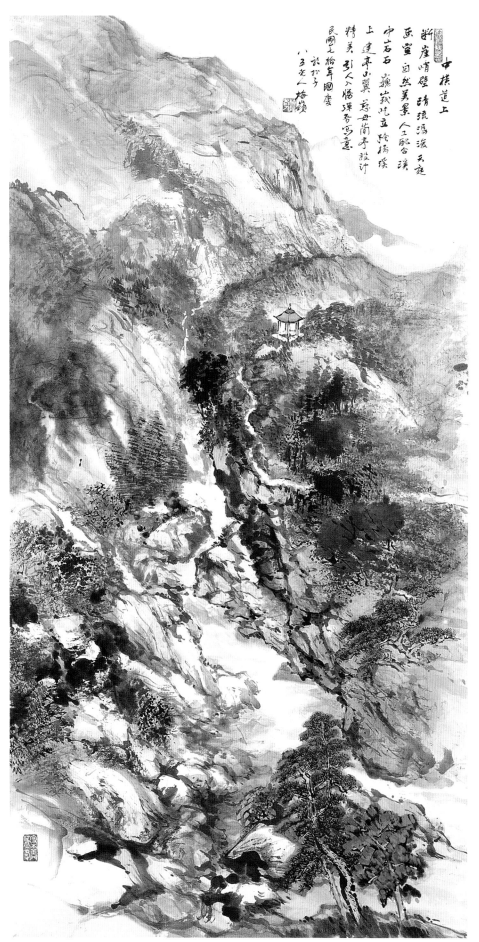

吳梅嶺　中橫道上　1981　紙本設色　135×69公分（梅嶺美術館　典藏）

中部橫貫公路開通之後，整個畫壇流行起中橫景色，其中以慈母亭為焦點，每個人取景構圖皆不同，但不外乎高山峻嶺、流水潺潺，來表現山高水長的意思。台灣的高山景深較淺，很難有幽遠密實的貼位，極有壓迫感。一方面也透露出一些政治的味道，畫家以虛細的筆法為皴，畫中橫尖硬的山石與河中的碎石，似乎柔了一點，然而配上了細碎繃密的草木，營造出一股柔和幽靜的韻味，好像更顯出慈母亭的含意來。

中橫道上
斷崖峭壁晴流漲溪天庭
巫室自然美景人工配合溪
中岩石巍巍聳立除橋溪
上建亭小翼慈母蘭亭設計
精美剜人入悟彈考寫意
民國七拾年國慶
永於子
八三老人梅嶺

吳梅嶺　山莊煙雨　1989　紙本設色　60×60公分（吳漢宗　提供）
雨過天青，山麓的屋舍在晨霧的籠罩下，似乎連空氣都覺得特別的甜美，紅樹點綴其中，在安和的寂靜中點出了喜悅。

這段時間吳梅嶺對梅花有了特別喜好，開始在校園種梅、畫梅，他在女子部靠工廠的校園裡，種滿了梅花，畫梅也成為日課之一。「梅嶺」此名，大概就在這段時期開始使用，這時期梅花氣勢凌人，粗的樹幹有較多變化，梅花花瓣也勁道十足。吳梅嶺個性耿直清澈，所以畫出來的梅枝都有一種清澈無邪的乾淨，有孤高狀但不離人群的感覺。吳梅嶺年紀越大，所畫出來的枝幹也就越清朗，越遠離清末民初海上畫派的樣子，而自成一格，近幾年往往信手揮灑，隨手圈點都很精彩。連四君子中的竹、菊、蘭花也落墨斑斕，跌宕耀眼。

吳梅嶺　早春　1982　紙本設色
112.5×34公分
（君香室　提供）

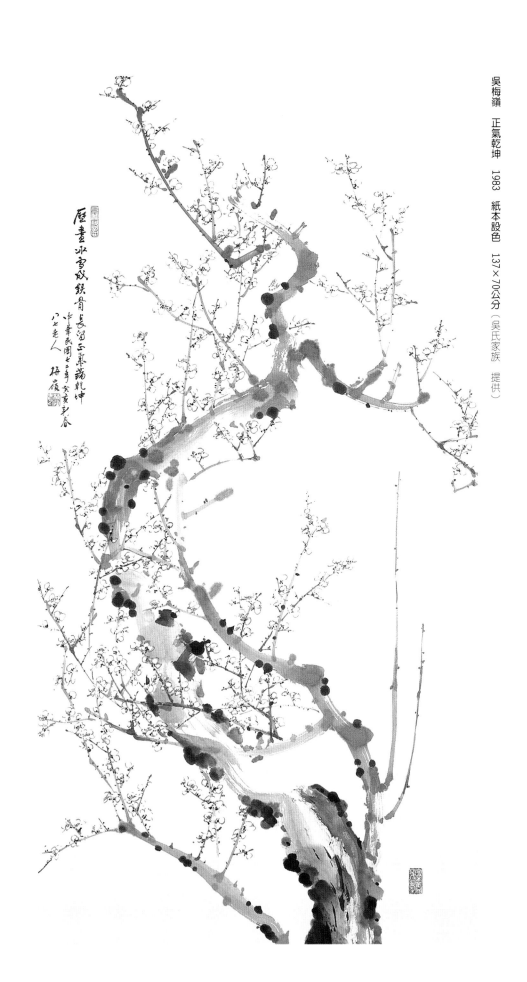

吳梅嶺　正氣乾坤　1983　紙本設色　137×70公分（吳氏家族　提供）

歷盡冰雪成鐵骨　長留正氣滿乾坤

中華民國七十二年癸亥春

八七老人　梅嶺

吳梅讚　清棻乾坤　1994　紙本設色　54.5×114公分
（吳氏家族　提供）

吳梅嶺 己為新歲樹 1998 紙本設色

（吳氏家族 提供）

四君子

吳梅嶺從年輕時代，就隨著父兄寫燈、做藝閣，看著跟著也就會畫，是他一生最早的啟蒙，也是畫得最久的畫品，是最不在意也最自然演變的繪畫過程。除了後來一九五○年後突然對梅花有特別的情有獨鍾外，其餘蘭、竹、菊，幾乎都是餘閒時信手拈來，畫時的不在意，往往一筆寫就，瞬間完成，是最容易畫出自己的氣質，所以四君子幾乎將他清雅爽率的個性表露無遺。

吳梅嶺　芳香自脫俗　1976　紙本水墨　30.2×57.2公分

吳梅嶺　芬芳滿堂　1990〔吳氏家族　提供〕

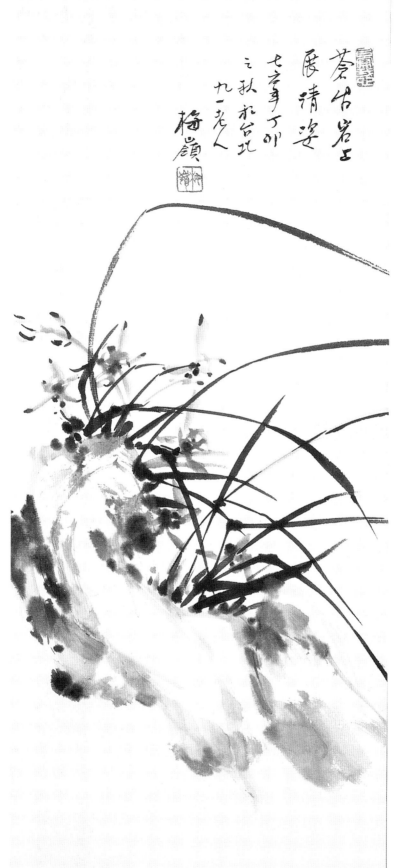

吳梅嶺　蒼苔岩上展清姿　1987　紙本水墨　51.5×21.8公分（林江漢　提供）

蒼苔岩上
展清姿
七十事丁卯
之秋於台北
九二老人
梅嶺

1964 嘉南大地震。

傑出的東石校友

一九六四年，吳梅嶺到了六十五歲退休的年齡，東石中學校方感念吳梅嶺為學校的種種付出，就在遍植梅花的花園中建了一座古雅涼亭，朱繼聖校長親自在涼亭上，以他自己的錢南園字體，題上「梅嶺亭」，和「梅友松竹畫壇流芳稱韻事，嶺植桃李春風廣被仰高山」的橫額和對聯。還親自聘請吳梅嶺繼續兼

任美術教師。從此之後，吳梅嶺才真正沒有參與學校的行政工作。

一九六七年一月，學校將吳梅嶺的作品寄出，參與總統　蔣公的祝壽美展，獲得了優秀作品獎。這一年三月並受聘為中日交流文化書畫展的審查委員，吳梅嶺自台展以後，除了鼓勵學生參加比賽外，自己很少參與競賽活動，這份殊榮在他生平中是比較少見的。

一九六四年，吳梅嶺到了六十五歲退休的年齡，東石中學校方感念吳梅嶺為學校的種種付出，就在遍植梅花、扶桑花的花園中建了一座古雅涼亭，提名為「梅嶺亭」。

一九六八年東石國中部成立，高中部移至東石農校，改制成省立東石中學的綜合高中，校長張石山，聘請吳梅嶺和楊國雄（元太）一起負責高中部的美術課程，吳梅嶺國中部沒有去了，東石高中撥一間教室當美術教室，這時寒暑假畢業同學的聚會，就跟著老師轉移到東石高中的美術教室來了，東石高中離他的宿舍更近，幾乎就是他家的延伸。

吳梅嶺夫人丁諧在一九六○年一月開始，常到每個孩子家裡或長或短地住上一陣子，一九六六年在台中家裡如廁時突然中風，吳梅嶺趕快將她安置回朴子宿舍中。在夫人中風這些年，他放下行政的工作，回家照顧躺在病床上的夫

一九六八年起，吳梅嶺與楊元太（國雄）負責東石高中美術課程。

一九六二年正月，吳梅嶺在長子吳錫煌台北福州街住處前留影。

人。夫人病故後，吳梅嶺單獨住在宿舍裡，將全部精力放在課業和自己的畫上。這時期求畫的人多了，學生拜訪來求、朋友相求，他都爽快答應。宿舍畫桌對面有一個小黑板，寫上求畫人名字和畫的大小、時間和何事相求。畫取走後，就登記在一本冊子上，到一九九○年間，所求而取走的畫，在登記本上就有一萬多張，所以他經常開玩笑的對學生說，我送你們畫，你們也該回送我畫啊！只是相對的畫給老師的學生，實在太少。

東石高中這段時期出入的學生有：陳哲夫、彭樂美、蔡仲勳、吳文瑞、林伯壎、陳榮瑞、林昌德、陳榮燦、陳適規、吳明江、陳漲勇、黃明堂、蘇信義、洪居才、蕭武忠、林琨祥、李金泉、蘇忠義、吳碧環、張鴻儒、陳俊欽、李淑姝、蘇信雄、蔡木川、李英昭、黃楫、陳宏勉、黃憲鐘、林宏儀、林婉芬、吳漢宗、王昭堂、郭明星、李良仁、宋炳慧、吳光闓、陳旺海、黃淑嫩、陳健峰、康瑞興、柳盤盈……。

美術教室裡也有別校慕名而來的學生，如北港高中的林勳諒、嘉義女中的嚴明惠、董曉紅等，還有一位靈魂人物邱再生，他患有腦疾，小學畢業，隨著父兄在工地監工。每逢假日，會來到美術教室學畫，非常用功，對四王、石濤的山水尤其是下功夫。他說話滑稽突梯，是所有學生的開心果。當同學們不敢直接面對吳每嶺老師時，他是很好的溝通橋樑及初學水墨的帶領者。對於學

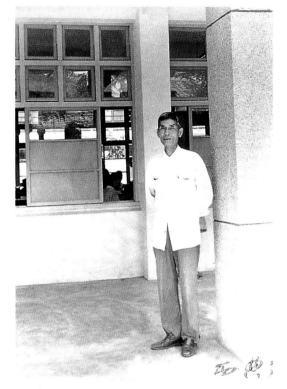

一九七二年，吳梅嶺於東石高中美術教室前留影。

生，只要是有興趣，吳梅嶺永遠都是張開雙手隨時歡迎，一切都免費義務指導，而且備好畫材、畫紙，有教無類。

在這充滿溫馨又不失嚴謹訓練的美術課程裡，吳梅嶺漸漸為學生醞釀出一種對生命無私的貢獻和熱情，也影響他們一生的成長。加之他對學生的學習方向，從不限制，任其發展，只有在別處

用各種方式加以鼓勵和輔導，他常說：
「人是褒大的，不是罵大的。」所以學
生雖然報考的都是美術系，但後來的發
展卻是千變萬化，美術相關行業，不論
油畫、水彩、水墨、雕塑、室內設計、
平面廣告設計、媒體廣告、陶瓷、工藝
設計、版畫、裝飾藝術、插花、攝影、
布花設計……，應有盡有，甚至開畫
廊、建設公司賣房子、畫民俗佛具，這
群學生當中也有許多人從事教育工作，
同時也在作畫的。

　如歷史博物館的副館長黃永川，畫廊
界的龍頭張金星，建設公司李英昭，油
畫界中如侯錦郎、蘇信義、陳政宏、黃
昭芳、黃楫、王昭堂、李文賓……，水
墨的張權、李重重、顏西典、林昌德、
蘇信雄、吳漢宗……，膠彩的劉耕谷，
書畫篆刻的張忠良、褚邦雄、陳宏勉…
…都在專業上享有一片天空。

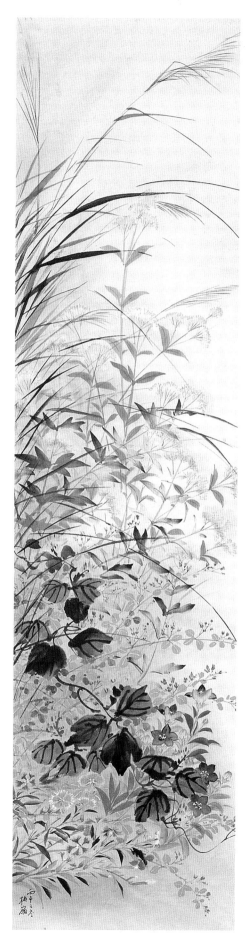

吳梅嶺　秋草　1966
137.5×35.5公分
（吳氏家族　提供）

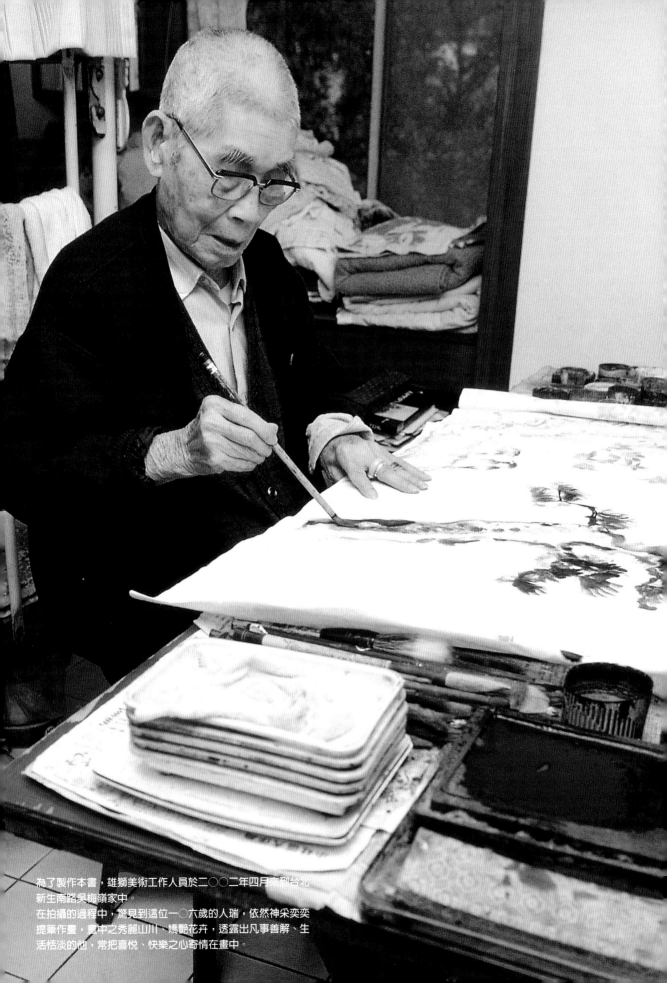

為了製作本書，雄獅美術工作人員於二○○二年四月來到台北
新生南路吳梅嶺家中。
在拍攝的過程中，驚見到這位一○六歲的人瑞，依然神采奕奕
提筆作畫，畫中之秀麗山川、嬌艷花卉，透露出凡事善解、生
活恬淡的他，常把喜悅、快樂之心寄情在畫中。

V

百歲師表・萬事善解

回頭看他百餘年來的歲月，沒有顯赫的家世，沒有傲人的學歷，只有一股對周遭環境、理想喜好，用最熱誠真摯的行動去投入，無私的愛散播在所教育的學子心中，在民間的社會文化中，讓整個環境受他的感染而產生無形的良性變化，不知不覺成為指標，他一生所做的，沒有什麼特殊，一切是大家都懂的平常道理、平常生活方式，只因為他不扭曲這一切的基本精神，中庸持平努力不懈，持之以恆去做，對內自省對外不吝給予付出，不算計回報，就使一切成為模範標的，教育的目的，這絕對是最經典；從藝術創作的演化形成，這也是最自然的，也最直接能形成個人的風貌。

1970 蔣經國在紐約遇刺脫險。

籌建梅嶺美術館

◉一九六九年吳梅嶺的夫人病故後，他就單獨一人住在宿舍裡，只有在用餐時才會到黎明路的女兒家。而這時期美術教室裡的學生，經常是畫圖畫到深夜後還要趕回家，翌日清晨又得來早讀，吳梅嶺不忍他們辛苦通勤，便叫他們搬來宿舍與他同住；一九七一年以後，與他

一九六四年吳梅嶺退休時，東石中學校長朱繼聖致贈匾額給吳梅嶺。

同住的學生有蘇信雄、蔡木川，後來的還有馬銘烈……等。每逢寒暑假，吳梅嶺都會到台中次子吳宣雄和台北福州街（現在國語日報處）長子的住處分別小住一番，兩人都會為他準備一個小畫室，以便讓他揮灑。吳梅嶺人在台北、台中的這段時間，宿舍儼然成了美術教室學生們的聚會天堂——通宵聊天、餐敘、打橋牌……等等，直到吳梅嶺回來前，學生們才開始大清掃恢復原狀。

◉一九七六年，吳梅嶺八十歲，雖然學校有意留他，但他認為該退休了，這才真正的離開學校。剛退休時，他輪流住在台北和台中兒子家，有時則回朴子，

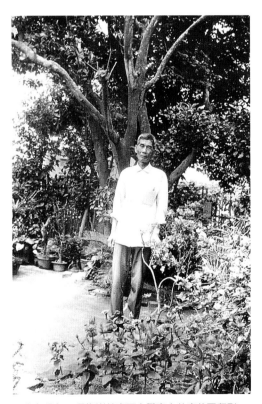

一九七八年，吳梅嶺於東石中學宿舍前庭花園留影。

但住在朴子的女兒博吟和女婿黃明湖，始終要求他住在他們那裡，因為這樣吃飯作息較方便，女婿除了為他佈置一個房間，也幫他做了一個畫桌，讓吳梅嶺畫圖時不必到宿舍去，因此吳梅嶺也就將宿舍交給幾個學生幫他看管，這時侯德居負責吳梅嶺的通勤接送工作。

●一九七八年十月，就讀板橋國立藝專的幾位東石校友──吳漢宗、王昭堂等人，因為顧慮到老師退休後，校友們將來沒有聚會的時間與空間，因此就籌備一個以吳梅嶺師生書畫會為骨幹的「梅嶺美術會」，在獲得吳梅嶺的認可後，他們從他那裡得到一些早期學長的資料，逐一聯繫後，大家反應熱烈。一九七九年的春節，他們馬上徵求到五、六十人的作品，於朴子金臻圖書館展出，一樓展出西畫，二樓是水墨和其他，吳梅嶺的畫作置於二樓的一面牆。此後，每逢過年，回到朴子的各地校友都會提出作品相互切磋、互道離情，就好像回到當年美術教室開同學會一般。

一九七九年，第一屆梅嶺美術會展。

大夥聚在一起，便開起成立大會，到了年底分配幾個地點收作品，專車運送回朴子佈置，吳梅嶺當然是永久的指導老師，隨時指導美術會的方向。

每年春節期間，展覽會又變成朴子的盛會，吳梅嶺各時期的學生在春節返鄉、回娘家時，都會到金臻圖書館探望老師，並參觀展覽作品。這些學生有時是三代闔家來看，因為三代都上過吳梅嶺的課，所以每年過年三天，金臻圖書館都是門庭若市，吳梅嶺也都會在展覽會場中接待學生，從一大早圖書館開門到下午關門為止，他都非常高興不以為苦。吳梅嶺這時身體還非常硬朗，通常一般人長時間待在會場中，體力都會吃

金臻圖書館

不消，但他仍是滿面笑容，手中香煙一支接著一支，有時還要學生陪著他一邊抽煙、一邊聊天。

展覽期間，學生們開始討論展品的標價，出售的款項提撥三成作為美術會基金。學生的畫價為平常價位的一半以下，做為對故鄉的回饋，這時，吳梅嶺的畫才開始有出售的情形，但價格非常的低，往往不到學生的一半，因為學生幫他標的價格，他都覺得太貴，所以他一直堅持將價格壓低，雖然一年調高一點，但還是很低，等於是半買半送，所以學生們都趁這個時間瘋狂購買老師的畫作。雖然如此，吳梅嶺本人還是感謝不已。事實上，美術會運作的基金差不多全是靠賣他的畫籌來的。

金臻圖書館是讓人閱讀借書的場所，不是做為展覽用的。每年佈置時，先回朴子的學生必須先將桌子疊起，再用布遮蓋，然後才將畫掛起來，這是一件非常辛苦的佈置工作，但因為朴子沒有專業的展覽場地，所以大家也就不以為苦

一九八二年美展佈置情形。

了。也由於缺乏展覽場地的緣故，因此日後，漸有為吳梅嶺蓋一間美術館的想法出現，而黃明堂在這事件中扮演著重要的推手。

大家認為蓋美術館遠比蓋座廟要來得有意義，可為後代的美術文化紮根，因而到處遊說，在得到大家的認同後，成立一個專為建館而設的「梅嶺美術基金會」，集思廣益的為建館覓地聚資。

尤其是黃明堂的四處奔走，並得到鎮長黃明樹的支持，使現在朴子公園（日治時代的朴子神社）上駐紮的兵營遷離，另一方面則忙著募款。

一九八四年五月六日為了籌建梅嶺美術館，成立財團法人梅嶺美術文教基金會，一九八七年二月政府登記成立。學生黃金添、黃永川、黃明堂、陳振豐……等人盡全力去遊說朴子士紳、廠商、

前後期學友等，大家出錢出力。例行美展、學生義賣畫作，並請黃照芳的弟弟黃照國設計美術館建築圖，但是單靠學生的力量畢竟有限，在經費不足的情況下，只好一邊動工一邊募款，一九八八年四月十二日開工，但工程進行到百分之四十時，就喊停工了。未完成的美術館荒廢了幾年，暫時成了流浪漢的居所，但爭取而來的朴子神社，則變成了朴子公園，大家看到館舍如此模樣，不禁心中難過。

一九九一年改選董事會，蕭天讚高聲疾呼，又募得一筆款項，一九九二年邀請考試院副院長林金生、省主席連戰……等，參加重新開工典禮，而後並將美術館捐贈嘉義縣政府，做為文化中心體系的一環。這個過程經過兩任縣長陳適庸、李雅景努力向中央爭取經費，終於使美術館在一九九五年七月十一日正式完成，內部裝潢完畢後，在吳梅嶺一百歲時舉辦「吳梅嶺百歲回顧展」，做為美術館的開館首展。

梅嶺美術館

一九九五年七月十一日吳梅嶺百歲誕辰正式落成啓用，並歸屬於嘉義縣文化局。文化局梅嶺美術館自成立起，即致力於結合嘉義縣各鄉鎮市產業活動，扶持成立地方特色博物館，以發展農林漁業及觀光資源文化，並規劃和協助設立公共藝術與推動視覺藝術活動，以促進藝術教育落實基層文化建設為目標，並且在每年辦理文藝展覽，是民眾假日休閒的好去處。

●設施規劃

位於嘉義縣朴子市中正公園（即朴子公園）內，本館面積約五百坪，主要區可分為展覽廳、研習教室、典藏室和行政區。

（一）展覽區：

展覽區總面積約三百五十坪，分為一樓展覽室（約一百八十坪）、二樓展覽室（約一百五十坪），適合繪畫、攝影、雕塑、陶藝和文物展覽等活動。

（二）研習教室：

研習教室位於本館地下室，提供民眾學習書法、繪畫、雕刻、陶藝等課程研習。

（三）典藏室：

典藏室位於本館二樓，主要典藏百歲人瑞吳梅嶺之畫作。

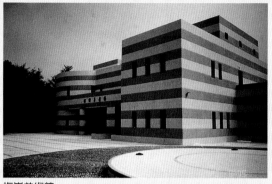

梅嶺美術館

開放時間：週二　13:30～17:00
週三至週日　09:00～12:00 13:30～17:00
（週一全天、週二上午休館）

地址：613嘉義縣朴子市山通路二之九號
電話：05-3795667
如搭乘嘉義縣公車或嘉義客運者，可搭乘往朴子之公車或客運，於東石國中站下車，步行約十分鐘，從中正公園入口進入，便能到達。

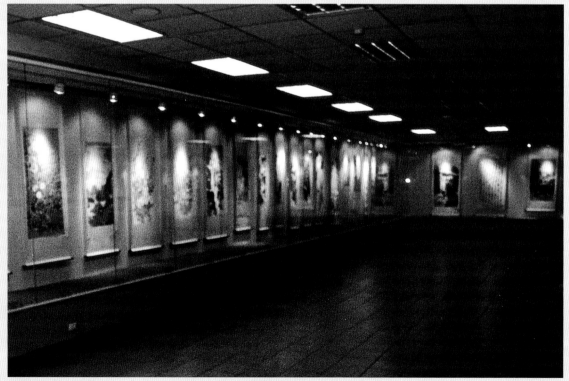

梅嶺美術館二樓展覽室

百歲繪畫首展

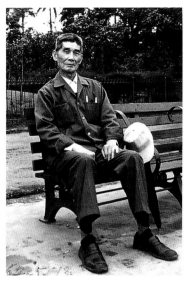

一九七三年五月，吳梅嶺攝於植物園內。
吳梅嶺在台北時，絕大部份時間都在畫畫，下午畫累了，散步到和平東路的畫店、紙店，買買材料，或是參觀畫展、花展，再則散步到大稻埕、龍山寺……。

一九七〇年以後政府對文化活動的投入，較以往為重，吳梅嶺自然時時被地方的文化單位邀請去當顧問、審查。這段時間梅嶺美術會的活動也日漸活躍，在陳振豐任理事長時，一九八六年第一次巡迴展於高雄市立文化中心、台北師大畫廊。在高雄市立文化中心展出時，蘇信義、信雄昆仲，蘇忠義……等人籌備祝壽美展，旅居高雄之老、中、青前來祝賀的學生有數百人，齊聚一堂，黃光男在這時曾經為文以賀，一九八五年中華民國畫學會，為肯定吳梅嶺的美術教育精神，由考試院長孔德成頒發「美術教育」類的金爵獎，一九九〇年十二月，中華民國美術教育學會頒發「第一屆美育獎」。一九九七年中華民國美術協會由教育部長吳京頒發「美術教育獎」，對一位不與時流雜混的人而言，這當然是實至名歸了。

儘管外界頒給他一些榮譽獎，他依舊深居簡出，一早起來澆花種樹。人在台北時，絕大部份時間都在畫畫，下午畫累了，散步到和平東路的畫材店，買買材料，或是參觀畫展、花展，再則散步到大稻埕、龍山寺……外界的一切，吳梅嶺一直用旁觀者去參與。而串門子的學生，是他生活中與外界接觸較為投入的，他關心每個學生，學生們也會關心老師，時常買紙筆顏料來送老師。此時畫畫的題材，除了他想實驗的題目以外，種類非常的複雜，如富貴神仙的牡丹水仙、十二生肖、八仙圖、四喜圖、四君子……，人物、花卉、走獸都有。

人物	人物，應得自早年與父兄在寺廟，及做藝閣時描繪的基礎，所以繪畫的技巧，構圖的配置，題材的擷取，大概都不離開民間傳說人物這個範圍。這樣的題材，比較通俗，民間比較容易接受，雖然中年以後不在意人物探索，偶而順手畫壽翁、鍾馗、醉八仙來娛人娛己。偶而也也會找一個主題，如四愛圖慢慢打稿經營，依著春、夏、秋、冬四景山水的配合創作出另一種清澈淡雅的境地。

吳梅嶺　醉八仙　1976　紙本設色　60×118.5公分（吳氏家族　提供）
吳梅嶺每每興起，都會畫一張八仙圖來玩玩。每一個人物都有其具體而鮮明的個性和意義，題材相當民間化，而且具有化凶成吉的象徵意義，每一情境都可以合理化。也可以依著創作者的主意，如傀儡般的製作劇情，此作將八仙畫得爛醉如泥，神態有如不倒翁，可愛極了。

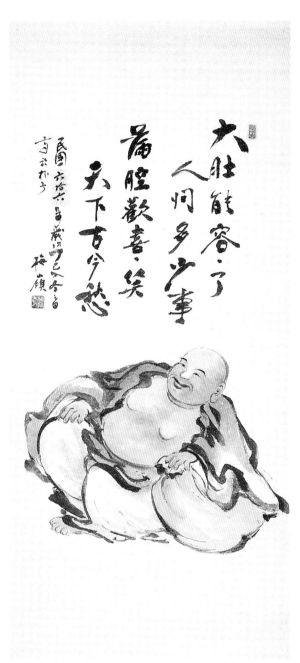

大肚能容，了人間多少事

滿腔歡喜，笑天下古今愁

民國六拾六年歲次丁巳年春日梅嶺

吳梅嶺　布袋和尚　1977　紙本設色　108×48公分

威鎮魔魅保衛民安

民國六九年庚申端陽節寫意

梅嶺老人

吳梅嶺　鍾馗　1980　紙本設色　109.5×48公分
（吳氏家族　提供）

四愛圖

描寫傳說中蘇東坡喜歡竹子，「寧可食無肉，不可居無竹」，周濂溪愛蓮說、陶淵明賞菊花、林和靖的梅妻鶴子，構成了春夏秋冬四景文士君子對環境的熱愛，並哲理化成對單一花卉的精神象徵。從此寄托附會可窺知作者此時的思路傾向。吳梅嶺畫梅，大體以寫意的方式進行，先用濃淡墨相間的大筆，將梅幹畫出，再用稍小的中型毛筆畫梅枝，之後再以小筆圈梅花，梅花如需顏色就上色，以洋紅或白色染之，再點上梅心，但因紙張的生（暈）或熟（不暈）的不同、墨彩處理方式的不同，圈染或只用顏色點梅花瓣的不同、上底色與否，都直接影響到效果的不同。

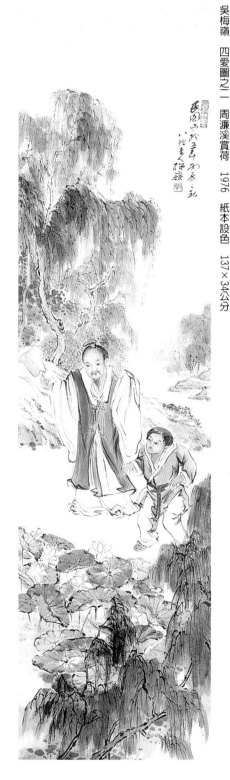

吳梅嶺　四愛圖之二　周濂溪賞荷　1976　紙本設色　137×34公分

吳梅嶺　四愛圖之一　東坡賞竹　1976　紙本設色　137×34公分

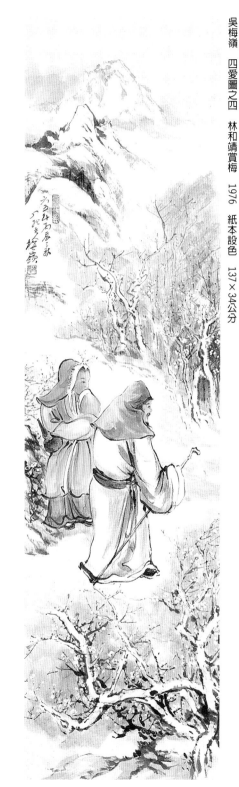

吳梅嶺　四愛圖之四　林和靖賞梅　1976　紙本設色　137×34公分

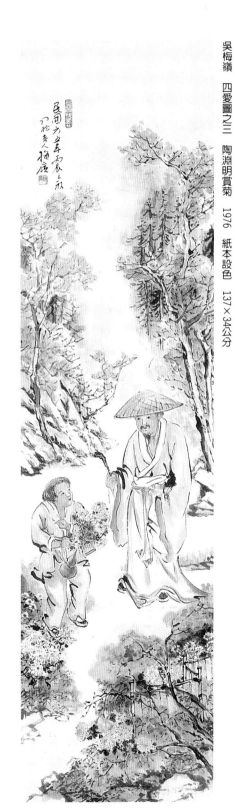

吳梅嶺　四愛圖之三　陶淵明賞菊　1976　紙本設色　137×34公分

動物 吳梅嶺所畫的動物畫較少，以禽類居多，並搭以草卉，大部份都有喜氣寄寓的象徵意涵。有時心血來潮，也會用來聊表自己的心境寫照，或訴說人際間的感情親密。每年年節前後也會畫些生肖圖來應景，但隨後即為人取走。吳梅嶺的動物造型都是以情趣為重，雖寥寥數筆，但卻情意盎然。

吳梅嶺　聚　1981

吳梅嶺　相呼　1994　紙本設色　33×29公分（梅嶺美術館　典藏）

吳梅嶺　依偎　1986　紙本設色　48.5×29.5公分（吳氏家族　提供）

吳梅嶺　瑞兔呈祥　1987　紙本設色　69.5×45公分
（翁通逢　提供）

吳梅嶺　明媚春光　1994　紙本設色　29×60公分
（吳氏家族　提供）

吳梅嶺　花迎喜氣　1984　紙本設色

吳梅嶺　秋庭有喜　1992　紙本設色

牡丹

吳梅嶺所畫的牡丹，數量相當多。開始時是朋友、學生因家中有喜事而向他求畫。後來只要友人一有喜事，他自然就會畫一張牡丹相送。所以只要一有時間，他就會順手畫起牡丹，以備不時之需。幾十年來的整體氣氛，自有他的風格，但畫法不斷地因時代而改變，牡丹的花瓣，枝葉的配襯點染，也都隨著時間而不同。早期的畫法極似刺繡圖案，後來則參考流行於台北的高逸鴻、胡克敏之諸家畫法，之後漸漸地也調整出自己的一套畫法。牡丹的氣韻，因其長年觀察鄉間草卉的影響，似乎沒有宮廷大戶的高不可攀的豔富氣息，反產生融合鄉間親切熟悉的草卉。

吳梅嶺　岩花春雀　1980　紙本設色　33.3×32.6公分
構圖集中在下半方，石頭與枝葉緊密相連大有疏可走馬，密不透風之勢，筆調
活潑舒雅，上方飛來麻雀一對，親暱之狀，令人稱羨。

吳梅嶺　牡丹　1989

吳梅嶺　秋日賞蓉菊　1999　133.5×34.3公分（吳仁博　提供）

此作可謂晚期的佳作，眾花爭放而不雜，通幅清澈剔透，至不可褻玩矣。

秋日賞蓉菊
八十九年庚辰一0三歲老人

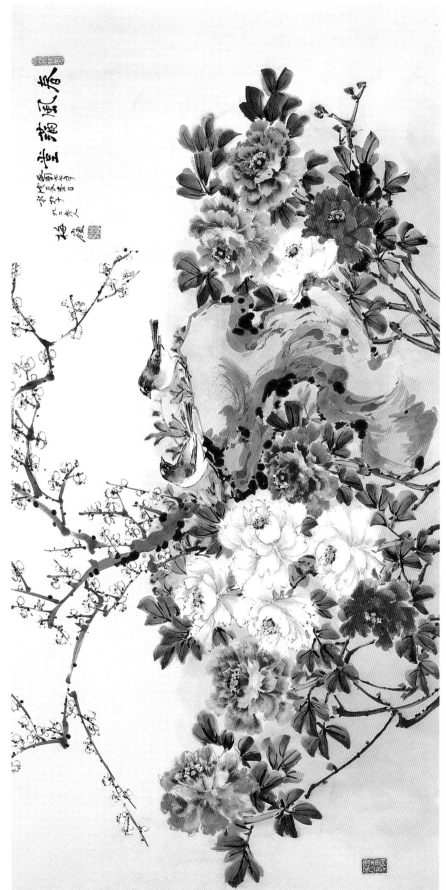

吳梅嶺　春風滿堂　1988　紙本設色　68×134.5公分（林江溪　提供）

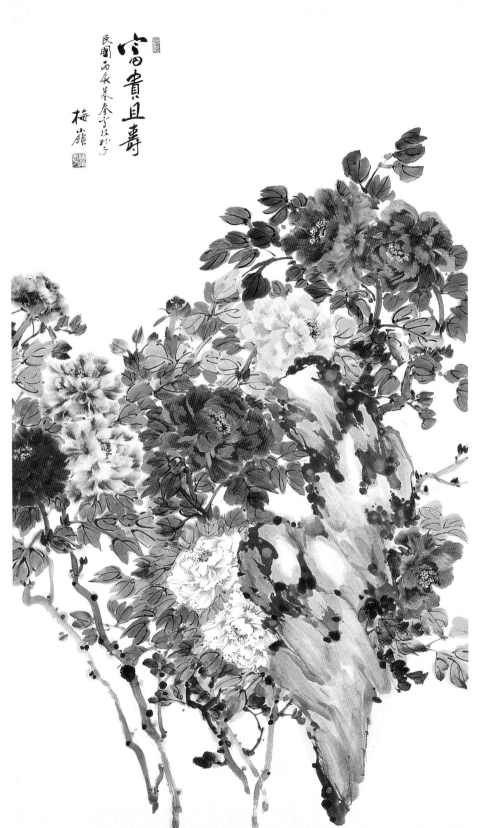

富貴且壽

民國丙辰暮春于拈花子

梅嶺

吳梅嶺　富貴且壽　1976　紙本設色　134×68公分（吳氏家族　提供）

西風簾外胭脂冷 夕照籬東菊更重 八三年之夏 九六老人 梅嶺

吳梅嶺 夕照籬東 1994 紙本設色 87×48公分 （吳氏家族 提供）

吳梅嶺畫荷的方式比較隨意，但也都從寫生轉換而寫意，不論是荷花的造型，荷葉的揮灑，幾乎是自己歸納得來，畫荷的方式，有如他在畫鄉間草卉，只是荷葉面積較大，荷梗乾脆直率，所以加一些水草，浮萍來配襯，使整體更為豐富。

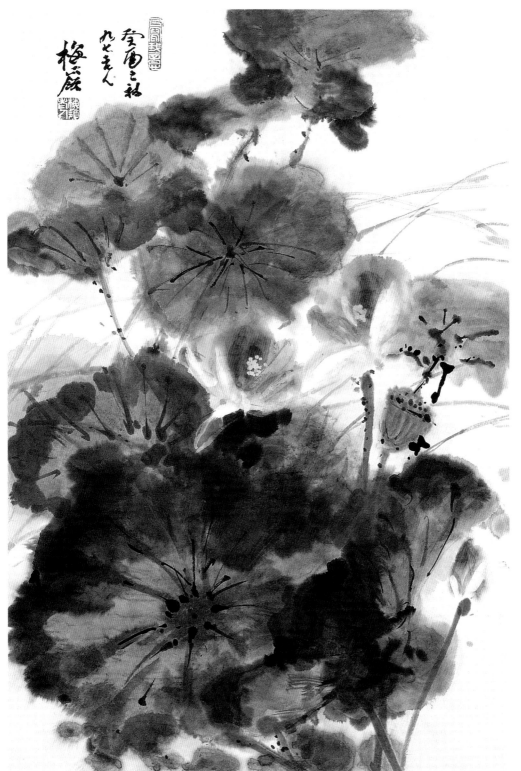

吳梅嶺　荷趣　1993　紙本設色　67.5×40.5公分　（梅嶺美術館　典藏）

畫面蒼樸沉古，野趣橫生，這如果不是深居在鄉間，絕不知箇中滋味。這也是傳統師承下所不能達到的境界。

吳梅嶺　新荷照水　1994　紙本設色　112×56公分（梅嶺美術館　典藏）

吳梅嶺實驗創作的精神，實際上是非常可接納性的，緣由是一九七〇年以後，在看到張大千的潑彩後，他也做了許多潑彩的作品。張大千的作品是以日本染織的染彩為基礎，而吳梅嶺年輕時曾用膠彩畫寫生，甚至有繪畫布幕的經驗，將這些經驗融合在一起，就孕育出一種東洋畫感覺的潑彩，再加上每天照顧花花草草，對花草樹木蟲鳥共生的自然，有著深切的體會，自然而然色彩就能在紙上任意揮灑。東洋畫善用粉色系，所以他的桌上隨時有一個個易開罐被剪成高約五公分的容器，裡面裝著調好的各種顏色，每天早晨起來就加上水，可以隨時使用，容器有數十個之多，加上明度的不同，顏色的變化就非常可觀。繪畫的變化中，由很寫實、半具象到近乎抽象的形體都出現在他的筆下，這種豐富的景象，愈老愈可觀。

一九八五年吳梅嶺九十歲，學生聚資為他出版一本專集，他有一小篇短言：六十年來蟄居鄉下默默從事美術教學，志在求學生在美育上得到真善美的情操與品德，進而表現優雅善良的人格與作品。

作畫用的筆和顏料

桌上隨時有一個個易開罐被剪成高約五公分的容器，裡面裝著調好的各種顏色。

以平實真性體會自然的真味，從而發揮
並表現感情純真無染的繪畫情境與理
想。

無視傳統，不拘技法流派，我心我法，
以寫我意。畫作雖天真拙劣，但仍我行
我素，不拘表現形式，水彩、國畫、水
墨、墨彩；山水、靜物、人物、花鳥，
興之所至，隨意塗鴉，時時以表現感受
的多元化自勉。

美術教育是養成學生繪畫個性與才情，
除對學生在繪畫基本技法基礎予以充分
指導外，復尊重學生個人創見。因此今
日在畫壇的學生們得能各盡所能，多采
多姿的表現，發揮藝道的光彩頗感安
慰。

多數學生不單在藝壇上有所成就，渠等
基於人品修養及深厚的人情味，共同組
織美術會，每年在鄉里以及其他地方籌
開梅嶺美術會展，借之相互觀摩，增進
社教功能，對弘揚文化，美化人生頗有
貢獻。畫會迄今已第八屆，謹寄望於今

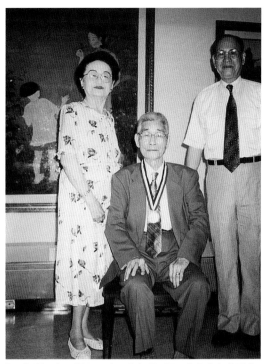

「吳梅嶺百歲回顧展」時，「庭園一隅」的女主角蔡冕夫
婦與吳梅嶺合影。

後在既有水準上有更多的貢獻。

一九九五年吳梅嶺在《梅嶺美術會專集》
也提到：

「藝術是快樂的泉源，透過各種形式的
表現，呈現人生多采多姿的風貌，既可
抒情，亦有社教之功能，常有學生問
我：「長壽之道，無不告之：『快樂而
已』，九十年的畫筆生涯，塗繪了山川
的秀麗，花卉的嬌艷，常使自己心中得
到快樂，對人對物，凡事善解，平淡生
活，不貪不求即可體健，百齡之際，當
把喜悅之心，快樂之情與識者共享。」

四季造景

吳梅嶺一生畫過無數的四季造景，這四幅是比較不同的，曾經懸掛在台北福州街的畫室許久，是心愛的作品之一。這段時期，正受張大千的潑彩影響，也試著用自己的畫法去畫重彩，因受日本畫的影響，喜歡粉色系的顏色，不像張大千只偏重在石青、石綠、朱紅。吳梅嶺是以畫水彩時的概念去設色，所以顏色就比較多樣而活潑、點畫的自由和水份淋漓的暈染，使潑彩、破彩自成一個天地。四景都是以林間一小段，造出四季的景象。

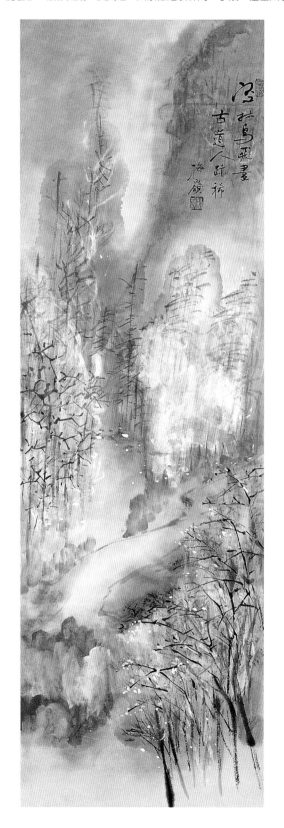

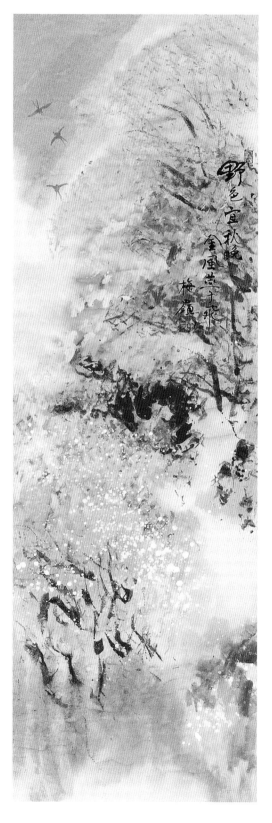

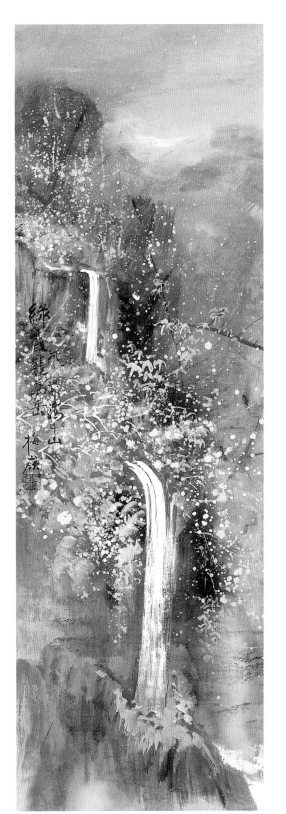
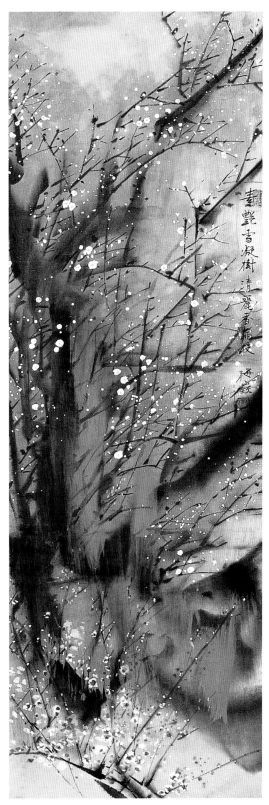

吳梅嶺 四季造景 1976 紙本設色 31×99.5公分×4 公分（梅嶺美術館 典藏）

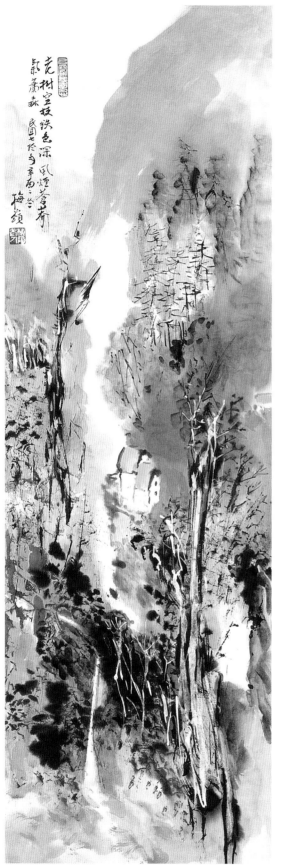

老樹空枝鐵色深 風煙蒼莽
氣蕭森 民國七於壬辛兩二冬
梅頌

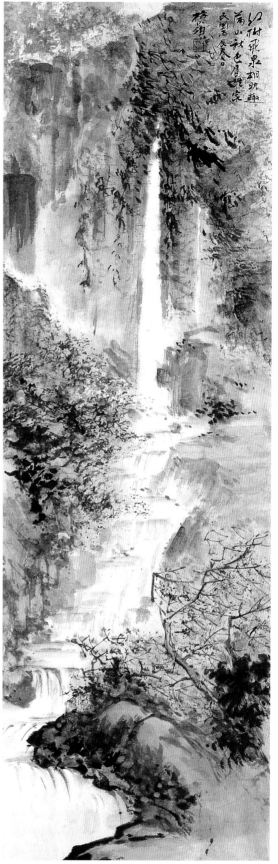

紅樹飛泉相映群
扁山秋色屬醉家
民國庚春日
梅頌

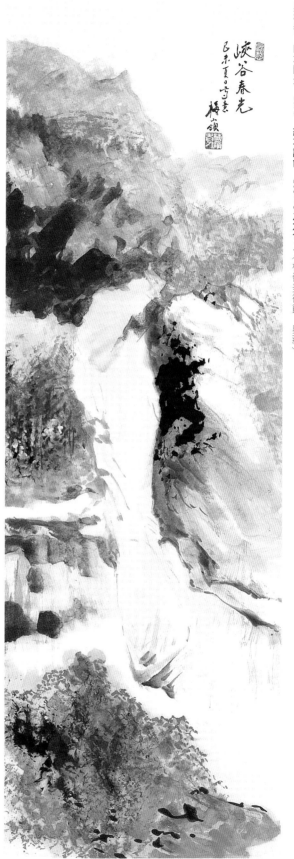

吳梅嶺　山水四景　1979　紙本設色　105×34公分×4（梅嶺美術館　典藏）

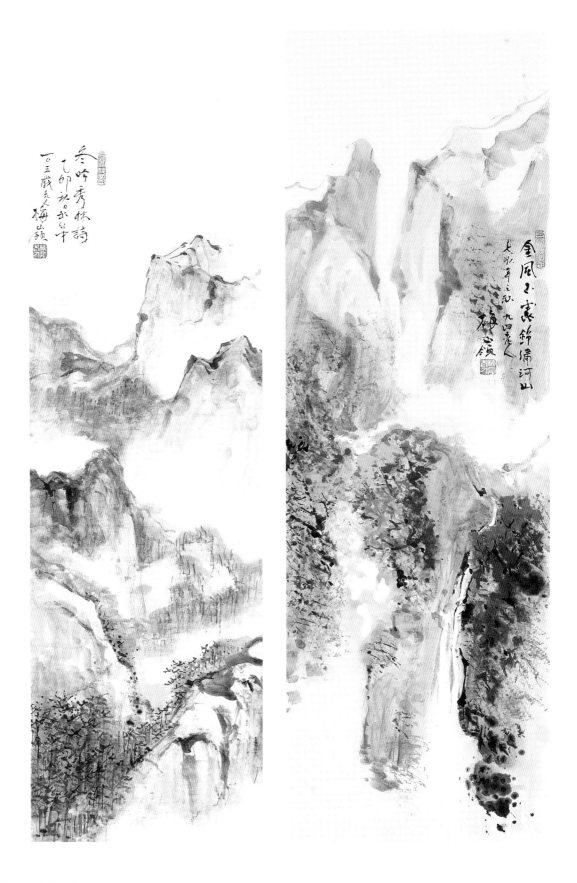

冬吟秀林詩
乙卯秋日於台中
一○三歲老人梅嶺

金風不盡飾備河山
丁卯年之秋 九四老人
梅嶺

吳梅嶺　四季山水　1990　紙本設色　114×83公分×4

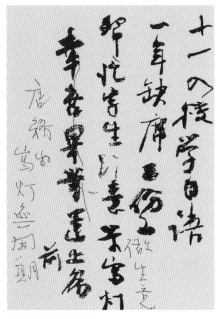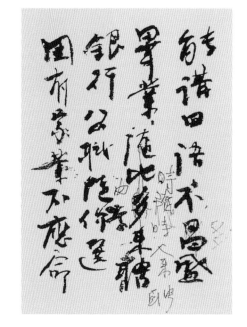

吳梅嶺所作的詩歌

這些小詩，是吳梅嶺在國立歷史博物館「百齡繪畫首展」前，整理畫作時，筆者在其書桌旁發現的，也剛寫好不久，這些詩述說他的一生，從遠祖到現在，一個階段一個階段地帶入詩中，一生過程的每個時期的敘述和感受，也無意中描述出他周遭環境的變遷形貌，和他橫跨百年的生命觀。

一九九五年吳梅嶺一百歲，六月及八月國立歷史博物館及嘉義縣立文化中心，分別為他舉辦生平的第一次個展，這時學生開玩笑問他，開幕那天記者會東問西問，對於您的養生您要如何回答。他笑的說，只有兩點，一、萬事善解，二、我的一生只有勞動，沒有運動。吳梅嶺將一生的生活哲學歸納成這麼簡單的原則，人人皆懂，但很少人能持之以恆。

回頭看他百餘年來的歲月，沒有顯赫的家世，沒有傲人的學歷，只有一股對周遭環境、理想的喜好，用最熱誠真摯的行動去投入。無私的愛散播在所教育的學子心中，在民間的社會文化中，讓整個環境受他的感染而產生無形的良性變化，不知不覺成為指標，他一生所做的，沒有什麼特殊，一切是大家都懂的平常道理、平常生活方式。只因為他不扭曲這一切的基本精神，中庸持平努力不懈，持之以恆去做，對內自省對外不吝給予付出，不算計回報，就使一切成為模範標的，教育的目的，這絕對是最經典；從藝術創作的演化形成，這也是最自然的，也最直接能形成個人的風貌。

吳梅嶺所作的詩歌

①
清明晴時集布埔
塗凡相投學戰鬥
青年好勇不辭勞
日暮歸途唱凱歌

②
街頭街尾兩隘門
土地公廟東西分
攤販排滿店門口
買賣擁擠路不分

③
領台初初重文教
鼓勵人們入學校
學品供給不收費
還是少數人受惠

④
事後嚴行搜索令
街民惶惶心膽警
被捕無命無處討
最慘一族新夷哥

⑤
九十年前牛稠溪
曠闊河流水滿堤
竹排相接搬運貨
木材糖粉運東西

⑥
糖粉包裝五甲街
工人熱鬧分東西
糖籠粉包如山積
都運東石大船底

⑦
陸上往來不方便
竹筏輕鬆又安然
順水順流幾點鐘
筏入東石稅捐前

⑧
西出隘門東石路
糖蔡過了蘆菜埔
港墘一過無樹木
滿眼鹽地尖草埔

⑨
五甲行口密密是
街頭暗街最空稀
日暗街路無人行
唯獨三甲有人影

⑩
三甲黃府四甲蔡
油車糧倉金滿家
五甲東瑞吳太老
兼管民情及文化

⑪
廟後水湖通頂磘
要到內厝須過橋
水面編竹種蘆菜
大雨來時成水災

⑫
二五八日朴腳墟
大小牛隻滿滿是
牛客看牛試力量
成交掛紅帶家鄉

⑬
市場未建散散賣
魚米蕃薯分各區
陳菜呼賣街頭巷
昔日買賣都便利

⑭
七月普度立燈篙
魚山肉海雞鴨桌
夜放水燈到溪邊
祭祀鬧熱年又年

⑮
東南一片砂丘埔
蘆草浦姜來來路
冬日飛砂遮眼界
夏日要過火燒埔

⑯
昔日村莊無店舖
買賣都要來街補
頂晡熱鬧塞街路
下午市散人影疏

⑰
頂磘有名茄苳兄
販賣上用小物件
生意有道成富戶
捐贈學校物隆厚

⑱
南出郊外青草埔
染房用來曝藍布
東邊有條鹿草路
重犯處決在此埔

⑲
四十年前金福連
來朴平劇最為先
劇情日夜有新舊
妖艷女角陳真珠

⑳
福陞樓邊平樂遊
玉芳亭接醉月樓
野花到處蝶亂飛
景氣好時人人肥

㉑
大戰結束景氣天
農商富戶滿地遍
北部胭脂滾南下
鈔票如紙飛北邊

㉒
領台初初事變多
朴街一幕最殘酷
殺壞日人沒幾何
義士全滅不回頭

㉓
戰後日人要離台
賣些物件滿街排
帶回金錢有限制
大多空手慘哀哀

㉔
六年在學明治喪
換了大正在喪中
正是民國開國年
始知名人孫逸仙

㉕
樸街古來美人多
宮口有名冒嬙婆
溪仔底是食婆哥
安溪厝是廻哥嫂

㉖
祖本烈嶼來台灣
定居台南數代傳
因便貿易遷朴子
於今九代子孫賢

㉗
三月廿三媽祖生
花車藝閣鑼鼓棚
應嫌炮聲轟破耳
跪拜求神保萬民

㉘
鼠疫不沒烘炸逃
有死病苦無奈何
人生苦樂事難免
逢凶化吉神佛現

㉙
十一入校學日語
一年缺席二份一
一幫忙寫燈做生意
店務寫燈無閒時

㉚
能講日語不多盛
畢業時時人來聘
銀行公職隨你選
固有家業不應命

㉛
兒子夫婦孝心濃
關心老人心不空
眼疾以來用心機
朝夕點藥不停時

㉜
九八年來不是仙
眼花耳聾行步顛
世事繁華無我份
寂寞無聊待黃昏

- 一九四八年　五十二歲
 - ・一月榮獲台灣省教員考績一等獎。
- 一九四九年　五十三歲
 - ・十月參加中等學校美術科教員檢定合格。
- 一九五一年　五十五歲
 - ・十月榮獲嘉義縣教師特優獎。
- 一九五三年　五十七歲
 - ・傳統國畫逐漸成為台灣主流，吳梅嶺深覺有趣味，開始揣摩水墨畫的技巧。
- 一九五四年　五十八歲
 - ・九月榮獲嘉義縣特優教師獎。
- 一九五五年　五十九歲
 - ・九月榮獲台灣省教育廳勤績卓著優良教師獎。
- 一九五六年　六十歲
 - ・九月獲頒教育廳三十年以上教育盡瘁工作功勞獎。開始畫梅，並以「梅嶺」為號，是以梅花「寒冬來真意」的清高而來。
- 一九五七年　六十一歲
 - ・九月榮獲教育廳優良教師獎。
- 一九六四年　六十八歲
 - ・十月自縣立東石中學退休，校方為感念其恩澤，特建「梅嶺亭」紀念。
- 一九六七年　七十一歲
 - ・十一月兼任東石中學美術科教員。
- 一九六八年　七十二歲
 - ・作品參加「祝壽美展」獲優秀作品獎狀。受聘中日交流文化書畫展審查委員。
- 一九七三年　七十七歲
 - ・兼任東石高級中學美術科教員。作品參加「祝壽美展」優秀作品獎。吳梅嶺正式從東石高中退休，由楊國雄接任東中美術教室，星期六、日仍會到東中指導學生。
- 一九七八年　八十二歲
 - ・十月「梅嶺美術會」發起於國立藝專。
- 一九七九年　八十三歲
 - ・二月「梅嶺美術會」成立，並決定每年在朴子金臻圖書館舉辦梅嶺美術會展（第一屆稱為「第一屆東中校友美展」）
 - ・受聘為梅嶺美術會，恭請擔任永久指導老師。
- 一九八〇年　八十四歲
 - ・六月作品受邀參加由國立歷史博物館舉辦之「中日美術交換展」。
 - ・七月梅嶺會訊第一期出刊。
- 一九八四年　八十八歲
 - ・五月六日成立梅嶺美術館文教基金會，並開始籌建梅嶺美術館。
 - ・二月應歷史博物館邀請參加「春節吉祥書畫展」展後並將此二幅作品捐贈歷史博物館。梅嶺美術會會展第一次巡迴至高雄市中正文化中心展出並舉行祝壽茶會，學生同鄉參與者數百人。
- 一九八六年　九十歲
 - ・二月・梅嶺美術會首次於嘉義市立文化中心展出。
- 一九八八年　九十二歲
 - ・四月十二日梅嶺美術館正式開工。
- 一九九〇年　九十四歲
 - ・榮獲中華民國美術教育學會第一屆「美育獎」。
- 一九九四年　九十八歲
 - ・六月「吳梅嶺百年繪畫首展」於國立歷史博物館展出。
- 一九九五年　一〇〇歲
 - ・七月朴子市梅嶺美術館落成，吳梅嶺百齡回顧展於朴子梅嶺美術館展出「庭園一隅」等六十二幅作品供嘉義縣立文化中心典藏。八月「吳梅嶺百年繪畫首展」於嘉義市立文化中心展出。
- 二〇〇一年　一〇六歲
 - ・國父紀念館舉辦吳梅嶺106歲回顧展，並出版專輯一本。

▼吳梅嶺年表記事

一八九七年　出　生
・（農曆）六月十四日出生於朴子，排行老么，兄弟姊妹共有十三人，但長大成人者僅三人。

一九〇六年　十歲
・朴子發生鼠疫大流行，三姊感染鼠疫死亡，自己也感染較輕類型，一個月後痊癒

一九〇七年　十一歲
・九月，進入樸仔腳公學校就讀。

一九一三年　十七歲
・從樸仔腳公學校畢業，至大哥店中幫忙「寫燈」。

一九一六年　二十歲
・到台北參觀「日本國博覽會」，萌生習畫念頭。

一九一八年　二十二歲
・考上樸仔腳公學校教員（接受講習一年）。

一九一九年　二十三歲
・任樸仔腳（今朴子市）公學校教員。與丁誥女士結婚。開始學習東洋畫

一九二〇年　二十四歲
・長子吳錫煌出生。

一九二一年　二十五歲
・五月入學台北師範講習科（一年），受教於安東豐作，培養其黑板畫的能力。

一九二二年　二十六歲
・三月台北師範畢業。四月任職六腳公學校。

一九二六年　三十歲
・二月任職朴子女子公學校，教授圖畫科。與黃笑老師共同推廣刺繡。

一九二七年　三十一歲
・兼任朴子公學校教職。

一九二八年　三十二歲
・次子吳宣雄出生。

一九三〇年　三十四歲
・三子吳彰英出生。與周雪峰（周圭元）參加春萌畫會。作品「新岩路」入選第四屆台展。

一九三一年　三十五歲
・榮獲「優良教員」赴日遊學考察。參加第二屆春萌畫會展覽於嘉義旭小學校

一九三二年　三十六歲
・作品「靜秋」入選第六屆台展。長女吳博吟出生。參加第三屆春萌畫會展覽於嘉義市公會堂。

一九三三年　三十七歲
・作品「秋」入選第七屆台展。二月任朴子公學校國畫（東洋畫）專科正教員。參加第四屆春萌畫會展覽於嘉義市諸羅山信用合作社。

一九三四年　三十八歲
・「庭園一隅」原本要送第八屆台展，卻因為裱畫店之誤，而與台展失之交臂。

一九三五年　三十九歲
・六月榮獲十五年以上教育盡瘁服務獎。參加第六屆春萌畫會展覽於嘉義市公會堂。

一九三六年　四十歲
・三月榮獲東石郡優良教員銀盃獎。

一九三九年　四十三歲
・六月榮獲多年教育優秀教員獎（獲頒花瓶一座）。作品參加中部書畫展榮獲優選獎。

一九四〇年　四十四歲
・八月參加中部書畫展獲優秀作品獎。

一九四一年　四十五歲
・自朴子女子公學校退休。與康金火、王燈輝合夥在水上鄉番仔寮成立興農會墾荒畜牧

一九四二年　四十六歲
・任職嘉義警察署黎明會（錬成會）教授社會教育。兼嘉義城隍廟夜校教授國語（日語）。

一九四五年　四十九歲
・嘉義宿舍遭美軍轟炸，台展作品及其他作品皆成灰燼。全家遷移至六腳鄉岳父處避難。

一九四六年　五十歲
・繪製佛龕畫，持續兩年。
・四月任職「台南縣立東石初級中學」教員。

感謝

吳錫煌、邱奕松、洪大堅、蔡冤、東石高級中學、
吳漢宗、鄭村棋、吳宏昌、梅嶺美術館、吳仁博、蔡木川

國家圖書館出版品預行編目資料

百歲・師表・吳梅嶺／陳宏勉作 . -- 初版 . --
臺北市：雄獅，2002〔民91〕
面； 公分 . --（雄獅叢書；18-041）

ISBN 957-474-049-8（平裝）

1.吳梅嶺-傳記　2.藝術家-台灣-傳記

909.886　　　　　　　　　　　91020480

 雄獅叢書 18-041

作者	陳宏勉
發行人暨策劃	李賢文
特約顧問	黃永川
企劃編輯	陳玉金・葛雅茜
執行編輯	黃長春
美術設計	曹秀蓉
校對	編輯部
攝影	林茂榮
製版印刷	沈氏藝術印刷股份有限公司
出版者	雄獅圖書股份有限公司
	106台北市忠孝東路四段216巷33弄16號
	TEL:(02)2772-6311
	FAX:(02)2777-1575
	E-mail:lionart@ms12.hinet.net
網址	http://www.lionart.com.tw
郵撥帳號	0101037-3
法律顧問	聯合法律事務所
初版	2002年12月
定價	NT600元

行政院新聞局登記證局版台業字第0005號
ISBN 957-474-049-8